世界名畫家全集 何政廣主編

莫里斯 W. Morris

潘　襎◉著

藝術家出版社

世界名畫家全集

現代設計的先驅者

莫里斯

W. Morris

何政廣●主編

潘　襎●著

a
藝術家出版社

目　錄

前 言

　　威廉·莫里斯（William Morris 1834-1896）是現代設計史的先驅人物，他被譽為十九世紀英國最傑出的博學多才人物之一。在藝術家、設計人、詩人的名稱之外，他也被稱為製造業者、美術商人、著作家、出版人、印刷業者、收藏家、教師、古建築保護運動家、政治活動家和環境保護論者，他的生活和藝術創作，帶給後世影響深遠。

　　莫里斯於1834年3月24日出生在維多利亞王朝時代英國富裕而保守的家庭，父親經營倫敦一家金融公司。幼年時代在倫敦東方的沃薩姆斯特度過，六歲時隨父母住在艾塞克斯的森林大邸宅，培育了他對土地與田園生活的喜愛，附近的教堂與其他古老建築裝飾，也對他後來的藝術創作帶來很多啟示。莫里斯進入牛津的埃克塞特學院，最初修習神學，後來對美術、工藝、詩作發生興趣，轉向美術工藝發展。此時認識拉斐爾前派畫家伯恩·瓊斯，同時閱讀約翰·羅斯金的著作，使他對藝術與建築的知識大增，拜羅斯金為師。並常與拉斐爾前派的藝術家交往，立志成為畫家與建築設計家。

　　1859年莫里斯結婚，建造新居「紅屋」，這座位在英國肯特郡伯克斯利希斯的紅色之家，是莫里斯請好友菲力浦·韋伯設計，按照莫里斯與韋伯加上羅塞蒂的構思設計與裝飾，紅色磚牆外露而不覆灰泥從背面進行規劃，正面反而成為次要部分，強調建築的內部結構，莫里斯等三人親自設計屋中家具、壁紙和窗簾圖案，窗簾圖案由莫里斯妻子珍妮親手刺繡，空間明亮舒適，與當時維多利亞時代的擁擠與陰鬱完全不同，適宜居住而且充滿藝術感，被認為洋溢新藝術氣息的新建築，後來成為藝術史上的著名建築代表作。

　　基於這種成功的經驗，莫里斯與好友們開始合作共同開發新藝術理念的事業，於1861年設立「莫里斯·馬夏爾·霍克納商會」，合作開發手工製作的彩色瓷磚、玻璃畫、織品、室內裝飾物和彩色壁紙等。莫里斯抨擊產業革命大量生產的粗俗製品，憧憬中世紀基爾得社會手工製作實用而美的器物，立志以美術工藝品美化現實世界，提升現代人的審美趣味。

　　1862年第二屆倫敦萬國博覽會，莫里斯商會的產品獲獎，得到很大注目，其後他的商會連續發表嶄新作品，促使英國裝飾美術產生很大變革。此外，莫里斯與他的商會活動，透過製品的輸出與雜誌媒體報導，影響到歐洲諸國，使他成為近代設計運動先驅的典範。

　　莫里斯為了實踐他的理念——藝術與勞動的調和關係，美與日常生活的結合，必然的走向社會改革運動，使他成為十九世紀末英國社會主義運動的重要份子，《烏托邦書簡》（1890年）即是莫里斯闡述其社會改革的著作，他說：「要不是人人都能享受藝術，那藝術和我們究竟有什麼關係？真正的藝術對於創造者和使用者來說都是一種樂趣。」

　　莫里斯設計的裝飾圖案，初期主題以葡萄藤、茉莉、楊柳為主，植物生態構成蜿蜒圖案。其後將圖案應用到織品設計，表現曲線變化與結構的對稱。他對布料加以研究，採取斜紋對角的設計。晚期的圖案變為非常柔軟的感覺，回歸自然主義風格，以此圖案裝飾的居室空間自然顯出一種優雅的藝術氣氛。今日的倫敦維多利亞·亞伯特博物館內，設有一間莫里斯作品專室讓我們欣賞他卓越的創作。

何政廣

2008年3月於藝術家雜誌社

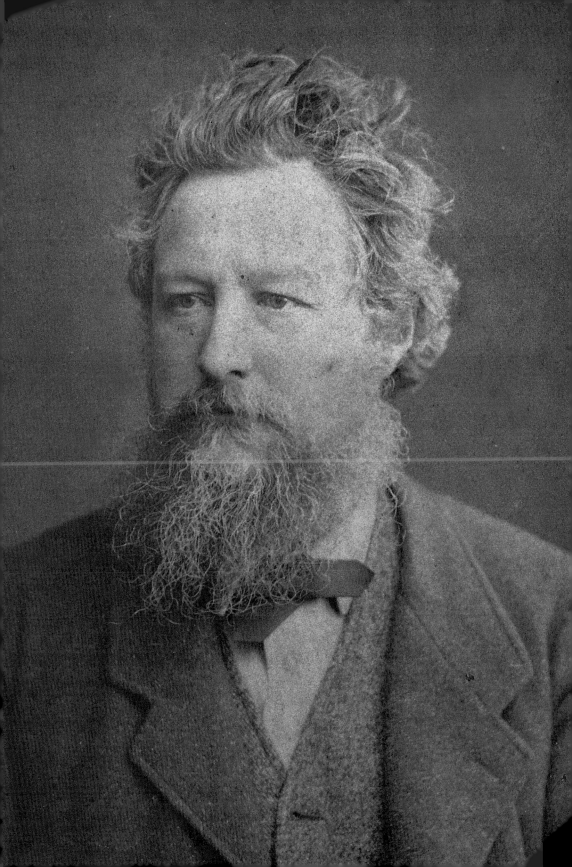

近代美術工藝運動推動者
威廉・莫里斯的生涯與藝術

美術工藝運動的思想先趨
——約翰・羅斯金

亞瑟・塞凡
羅斯金肖像 1897年
鉛筆、水彩
35.5×25.5cm

　　英國十九世紀美術工藝運動思想奠基者約翰・羅斯金（John Ruskin, 1819-1900）是十九世紀中葉推動中世紀復古運動的重要人物，在文學、藝術、社會運動等領域卓然有成。產生這股中世紀思想的信仰熱潮的原因相當複雜，十九世紀初期非英國國教徒人口急速增加，尤其以產業化進步地區更為明顯，一八三三年通過「選舉法修正法案」，使得國會中的英國國教信徒的凝聚相形困難。除此之外，這股運動通稱為「牛津運動」，再次確定了教會是擁有使徒繼承權的主教所統治的獨立團體，而且為神所統治。於是，重新主張應該恢復英國國教的天主教層面，力求復興古代聖人們所呈現的信仰生活，隨之，主張必須復興初期信條、儀式。這股運動，不論在信仰、生活，以及藝術文化等層面都產生極為深遠影響。羅斯金畢業於這股運動發源地的牛津大學，在思想反省與理論建構上自然受到影響，而其思想層面的探索自然也就廣大而精深。此外，羅斯金身處英國產業革命後，國力急速向上發展的階段，這時期經濟與社會問題叢生，關注層面自然並非只是藝術層面或者藝術評論而已，因此他從對於藝術的關注轉移到經

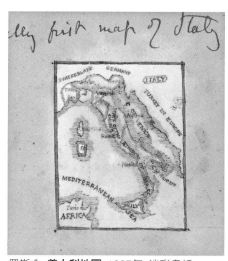

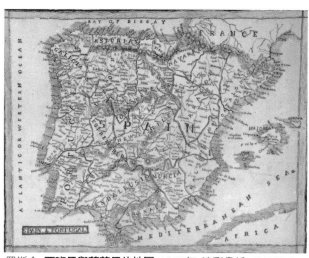

羅斯金 **義大利地圖** 1827年 淡彩畫紙
8.1×7.5cm

羅斯金 **西班牙與葡萄牙的地圖** 1828年 淡彩畫紙 18×23.8cm

濟與社會問題，其影響當然反映出十九世紀末期費邊社（Fabian Society）主張的溫和改革的訊息，往後莫里斯、查爾斯·羅伯特·阿胥比（Ch. R. Ashbee, 1863-1942）等人的觀點也都直接受到這股風潮影響。此外，羅斯金的關注議題也十分廣大，舉凡中世紀美術復古、古蹟保護運動、社會主義等思想都留下積極建言。他不只對英國美術工藝運動的發展具有積極作用外，經由對拉斐爾前派的支持與為泰納進行辯護，與維多利亞時代美術史發展產生密切互動。

羅斯金誕生於一八一九年二月八日的倫敦，父親約翰·詹姆斯·羅斯金（J. J. Ruskin）經營葡萄酒與櫻桃輸入公司，同時也是一位美術收藏家；母親瑪嘉萊特是他父親從妹。他在六歲時即跟隨雙親初次訪問歐洲大陸，巡禮巴黎、布魯塞爾；一八二六年開始描繪地圖，對地理感興趣。一九三〇年前往湖水地方，長達三週有餘，因為這次旅行，他初次寫作詩歌並披露於雜誌。隔年十二歲初次獲得畫家查爾斯·蘭希曼（Ch. Runciman）在素描上的啟蒙。一八三二年二月八日羅斯金十三歲生日，父親友人贈送他山姆·羅傑斯（S. Rogers）所著《義大利》（Italy, a Poem, 1830）作為生日禮物。這本長篇詩歌中刊載著以泰納為中心的一些畫家的版畫作品，在他初次看到泰納作品樣貌後，泰納風景畫的表現

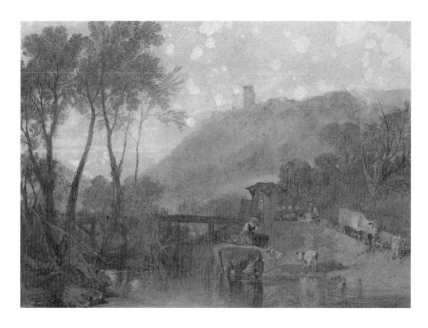

泰納　**薩沃瓦的風景**
1816年　水彩畫紙
28.1×39.3cm

成為羅斯金繪畫的基礎。他對於泰納作品的收藏與論述上給予辯
護與擁戴，使得他在維多利亞王朝的美術史中佔有一席之地。

　　此外，他在這本書中初次認識當時風土誌插畫家普勞特（S.
Prout, 1783-1852）的版畫作品，為之傾倒。一八三三年羅斯金父
親贈予他普勞特描繪的《佛朗德爾與德國速寫集》，對於上面的建
築素描，十分折服，深受影響。同年五月，他與家人共同旅行歐
洲大陸，參訪普勞特與泰納作品上的實際風景，飽遊萊茵河、阿
爾卑斯山，初次訪問義大利。一八三四年起五年間，羅斯金跟隨
科普利・菲爾丁（A. V. Copley Fielding）學習水彩，奠定水彩畫
基礎。一八三五年長達六個月，羅斯金旅行於法國、德國、瑞
士，以及義大利，以速寫記錄心中的感動。一八三六年對於年甫
十七歲的羅斯金而言，可說是關鍵性的一年，當年泰納出品皇家
學院作品〈茱麗葉與他的乳母〉受到雜誌強烈攻擊，羅斯金讀
後，寫下長篇辯駁文章準備發表，雖因父親阻止而未發表，成為
日後寫作《現代畫家論》（Modern Painters, 1843）的契機，日後
的藝術評論工作發軔於此。隔年他進入牛津大學，母親為求從旁
教育之便，與他度過陪讀的共同生活，十一月發表最初建築論文
〈建築之詩〉。

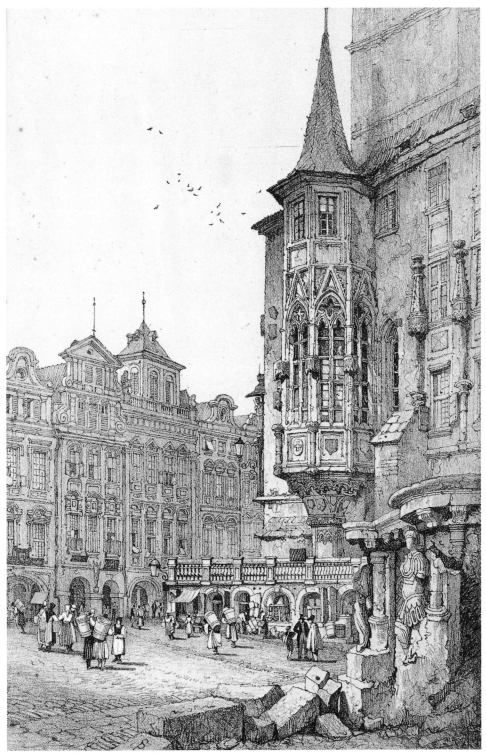

普勞特　**布拉格市政廳**　石版畫　40.3×26.3cm

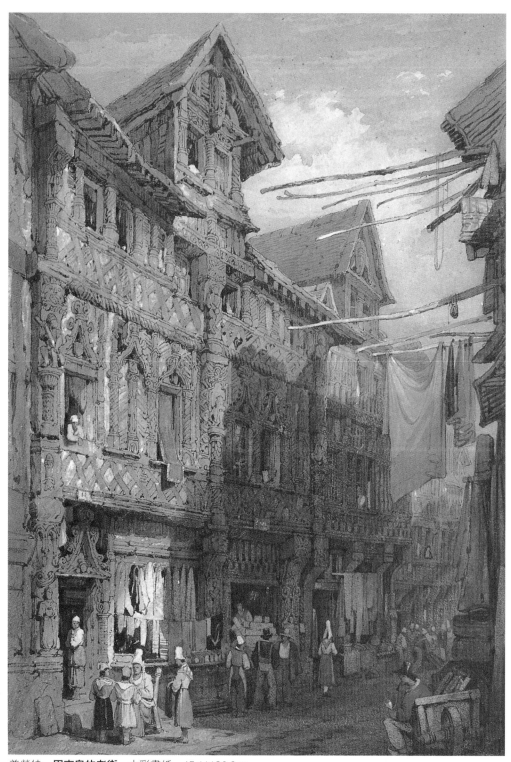

普勞特　**里吉烏的老街**　水彩畫紙　45.1×30.8cm

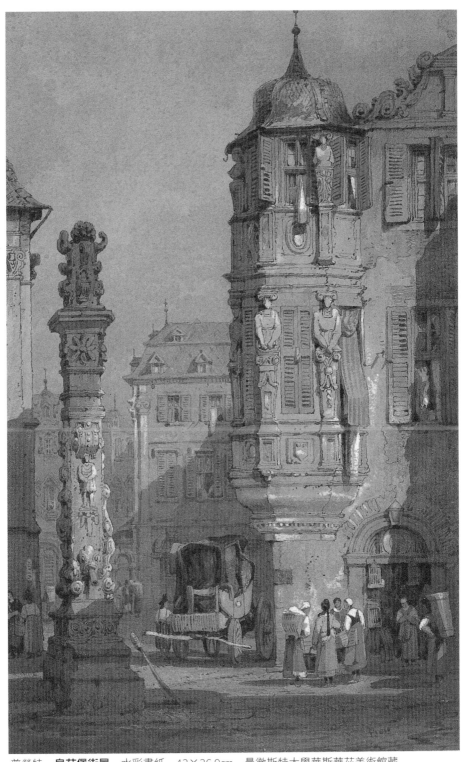

普勞特　**烏茲堡街景**　水彩畫紙　42×26.9cm　曼徹斯特大學華斯華茲美術館藏

菲爾丁 **芬加爾的洞窟** 水彩畫紙 43.4×60.9cm 曼徹斯特大學華斯華茲美術館藏

一八三九年他的詩歌獲得牛津大學獎賞，父親也開始收藏菲爾丁、科庫斯（D.Cox）、霍蘭德（J. Holland）以及普勞特等人的繪畫作品，同時這年初次購買泰納的作品；以後羅斯金家族成爲泰納作品的典藏者，隔年起他首次與泰納見面，以後泰納成爲羅斯金家庭聚會的重要客人。這年他參觀羅柏茲素描展，大受影響。他的初戀情人是父親合夥者之女雅迪爾，然而卻與他人結婚，羅斯金因失戀而罹患肺結核，爲了養病前往義大利旅行。一八四二年羅斯金從牛津大學畢業，五月再次旅行於歐洲大陸，在旅行地他閱讀到雜誌上對泰納的攻擊，這年冬天正式執筆寫作爲泰納辯護的文章，這時候他二十三歲，隔年出版《現代畫家論》第一卷。一八四四年獲得碩士學位後的第二年，羅斯金與家族旅行法國、瑞士，歸途在巴黎觀賞昔日藝術大師們的作品。一八四五年爲了寫作《現代畫家論》第二卷，研究義大利文藝復興作

霍蘭德 **威尼斯**
油彩畫布 57.5×101.1c
曼徹斯特市立美術館藏

14

品，發現丁特列托的繪畫價值，隔年出版《現代畫家論》第二卷。他熱愛哥德樣式（Gothic）建築，為了寫作《建築七燈》（Seven Lamps of Architecture, 1849）專書，長期滯留於瑞士。一八四八年他與埃菲爾‧葛麗結婚，隔年出版《建築七燈》，初次在作品中刊載自己的版畫作品。同年夏天，他再次滯留於瑞士，著手寫作《現代畫家論》續編，並描繪所需插圖，十一月與妻子滯留於威尼斯。

　　一八五一年是他與拉斐爾前派建立起密切關係的一年。這年他受友人慫恿，兩次發表書信駁斥《泰晤士報》上攻擊拉斐爾前派的論點；為此，拉斐爾前派奠定了地位，因為這種機緣羅斯金認識了畫家成員罕特（W. H. Hunt）、密萊（J. E. Millais）等人。一八五三年《威尼斯之石》（The Stone of Venice, 1851-53）第二卷、第三卷出版，夏天羅斯金與妻子、密萊兄弟到蘇格蘭旅行；冬天在愛丁堡講演，對於勞動者的關心甚於往昔。因為妻子埃菲爾與密萊墜入戀情，一八五四年羅斯金與埃菲爾離婚，隔年埃菲爾與密萊結婚。這年他與羅賽蒂（Dante Gabriel Rossetti）認識，

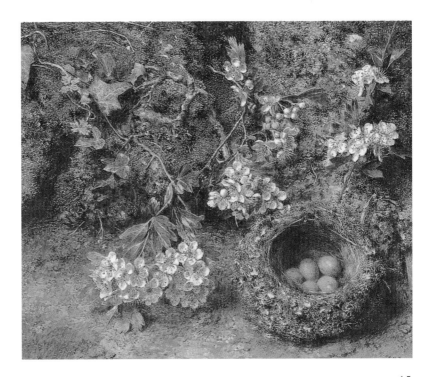

罕特　白花與鳥巢
1850年　水彩畫紙
22.9×27.7cm
曼徹斯特大學華斯華茲
美術館藏

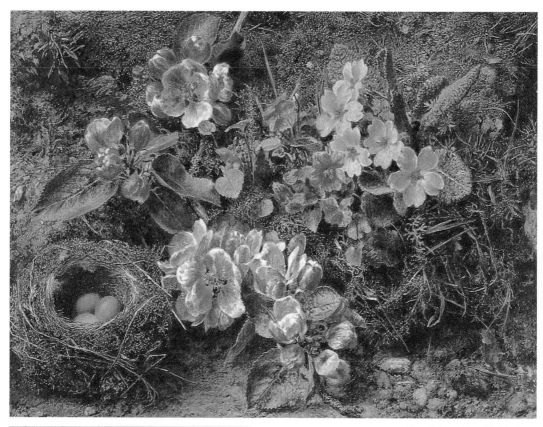

罕特　**鳥巢，蘋果花與櫻草花**
1845-50年　水彩畫紙
19.7×29.8cm
伯明罕市立美術館藏

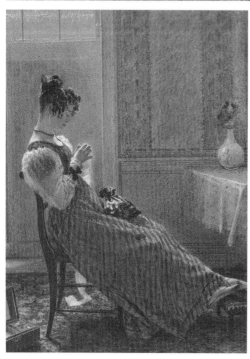

罕特　**針線婦人**
約1828年　水彩畫紙
38.2×27.9cm
曼徹斯特市立美術館藏

16

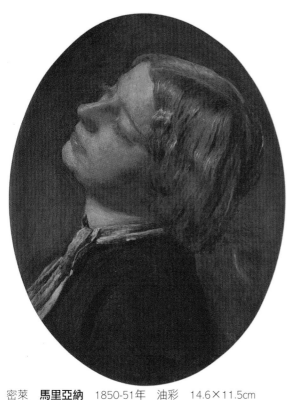

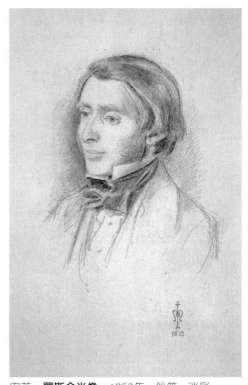

密萊　**馬里亞納**　1850-51年　油彩　14.6×11.5cm
私人藏

密萊　**羅斯金肖像**　1853年　鉛筆、淡彩
32.6×24.8cm

F.D.莫里斯創設勞動學校，羅斯金在此擔任美術講座。一八五六年《現代畫家論》第三卷、第四卷依次完成，由於受到他《建築七燈》影響，烏德華德以哥德樣式來設計牛津大學博物館。他在勞動學校進行講演，因此出版了《素描初步》（1857）、《透視法入門》（1859），一八六二年出版了《到達這個最後者》（Unto This Last）。這本著作是匯集他重要論述的著作，十九世紀之間再版多次，一九〇五年為止，印刷四萬三千冊，一九〇四年出版法文、德文以及義大利文，一九一八年出版日文版。

　　一八六九年羅斯金就任牛津大學史萊德美術講座教授，持續到一八八四年，在此定期授課。一八七七年羅斯金對葛羅瓦納畫廊展出的惠斯勒作品，著文嚴詞批判；為此惠斯勒提出名譽賠償告訴，隔年十一月二十五日、二十六日經歷兩天審判，羅斯金以精神衰弱為由，委託班・瓊斯以及W. P. 福理斯出席辯護，結果敗

北。這場官司使羅斯金精神受到嚴重打擊，因爲生病辭去牛津大學教職。同年，由美術協會所屬畫廊舉行羅斯金典藏之泰納作品展。一八八三年他寫作《英國美術》，其中也論述到班·瓊斯，再次續任牛津大學教職，並且也在此主持威廉·莫里斯講演。一八八九年羅斯金因身體衰弱而隱居，往後由從妹負責照料，英國各地成立了十個羅斯金協會，研究他的龐大著作。一九〇〇年一月二十日，羅斯金在湖水地區的普蘭多德去世，埋葬於柯尼斯頓教會墓地。

　　綜觀羅斯金的一生，早年熱愛旅遊，從其中發現建築之美，受到家庭審美教育的薰陶，對美術興趣歷久不衰；身處十九世紀中葉以後經濟生產與商業發展相互激盪的矛盾社會，他將注意力轉移到中世紀的工會制度，從中發覺到勞動之美，於是對勞動階級投以關注，在藝術上表現出對於中世紀美術的濃厚興趣。羅斯金一生中不只留下涉及層面十分廣大的論述，早年旅行各地即不忘寫生的習慣，也爲後世留下許多豐富多彩的繪畫作品；雖然他並不想成爲一位畫家，然而他的作品卻也蘊含著豐富的美術記述的精神以及深沉的精神視野。

紀實的美術表現
——哥德美感再發現

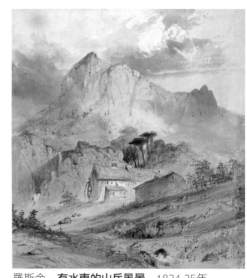

羅斯金　**有水車的山岳風景**　1834-35年
水彩畫紙　30.5×26.7cm

　　除了與早期美術工藝運動的發展密切相關之外，羅斯金自身也是一位卓越的水彩畫家。當然，使他感到興趣的是中世紀藝術，而後他家族收藏許多泰納作品，泰納作品的風格自然流入他的創作之中。就他的美術作品而言，建築風格上留下受到普勞特對風土記述的精緻與準確的刻畫的痕跡。這點可從他幼年開始所描繪的建築上看到跡象。然

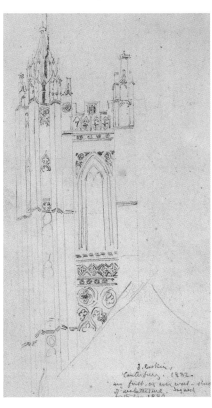

羅斯金　**多凡堡**　1832年　鉛筆素描　17.1×26.1cm

羅斯金　**康塔貝利‧大教堂中心塔部分**
1832年　鉛筆素描　20.5×11.5cm

　　而，他並沒有刻意表現出畫家的意識，早期只是一種對象的捕捉
與反省，往後藉由這些素描，為他課堂上的學生呈現出某種自然
的真實面，而且在他所描繪的場所、物品上面往往記錄著相關文
字，更加說明了這種兼具文化、歷史的功能性。

　　〈康塔貝利，大教堂中心塔部分〉是他跟隨查爾斯‧蘭希曼學
習素描之後所完成的作品。羅斯金家人在一八三一年短期間在康
州停留，隔年更長期滯留，此時羅斯金帶著一冊速寫簿以作為記
錄之需。〈多凡堡〉是羅斯金最早期的素描代表作之一，根據一
八七八年展覽記載，他指出：「『模仿自然而構圖』的最初嘗試，
我在卡斯提諾的天空上加上我自己的『多凡堡』。後者是我思索所
得。一片黑暗，沒有陰影。這件作品是十二歲時的我，名副其實
想畫畫時的最初嘗試。雖是件微不足道的作品，然而卻展現出堅
強的力量與意志。」關於〈漢普頓審判所〉他則指出，「素描教
師的工作是，對大眾盡可能主張自己樣式，只有藉由教授那種樣

羅斯金
漢普頓審判所（未完成的習作）
1833年　素描
27×38.7cm

式才能成立。但是，無法激發我在纖細描繪上的特別才能，甚而也看不到寬容態度。因此，我心中對蘭希曼的回憶往往是不佳的。此後，這種作品都只是為我自己的喜悅而描繪的。蘭希曼除了教授他的手法與無能的率直描繪方法之外，並沒有教導給我什麼，而且也沒有為我的精神與技術兩種能力奠定何種基礎。即使如此，他教給我許多東西，給我許多建言。正確而簡單地教我透視法，那是難以計算的珍貴教育的一部分。他要求我很快且出色地動手，以後我知道這點對我助益良多。⋯⋯為了決定性地描繪出試圖描繪對象的本質，他使我習慣於追求存在於被描繪對象內在的本質性部分，奠定實際基礎。而且，他本身雖然構圖不行，卻為我說明構圖的意味與其重要性。」從這段記載可知，蘭希曼的教學固然不能滿足羅斯金的需求，然而養成了他藝術表現的基礎。同樣對於他產生積極影響的畫家還有山姆・普勞特的銅版畫作品。

《佛朗德爾與德國速寫集》是普勞特的重要銅版畫集。普勞特基本上是一位地理插畫家，對青少年時期的羅斯金產生決定性影響，往後他在《現代畫家論》中這樣提到：「足以與他抗衡的畫家現在尚且沒有。如果沒有普勞特這樣的石材素描，也就不會有

羅斯金　**卡塞爾市政廳**　1833年　鉛筆素描　20.8×26cm

羅斯金　**普勞特〈布魯塞爾市政廳〉**
模寫　1833年
17.2×11cm

他栩栩如生的建築素描。……誰都無法與他匹敵，他的版畫集是
那種工作中的首位，是我心中最有價值的。」這本早年獲贈的作
品對羅斯金近代建築影像的形成具有積極作用。

　　〈卡塞爾市政廳〉是羅斯金生涯中重要的起點。在羅斯金的自
傳中提到，當他母親發現羅斯金熱衷於普勞特版畫時，建議丈夫
與兒子不妨實際參訪普勞特所繪作品的實際場所。為此，他與父
母參訪了萊茵河的城堡、阿爾卑斯山脈，沿途他在馬車上快速描
繪對象，晚上回到旅館或者日後返家後畫成小品。這件作品或許
是他描繪歐洲大陸的素描中最早的一件。建築物細部洋溢著普勞
特影響，左側高塔邊的雲彩則出於蘭希曼教誨。一八三三年的旅
行中，羅斯金試圖將沿途所見賦予詩歌，配上插圖。然而，他的
旅行詩歌並沒有完成，所有的素描也沒有完成；但是我們從這件
作品可以看到地理誌當中在呈現對象表現時的高度完成性。細緻
的對象刻劃與主題般的建築表現法，足以窺見羅斯金的強烈企圖
心。這些作品同樣表現在〈幕尼黑王宮〉、〈斯圖特嘉爾特修道

羅斯金　**慕尼黑王宮**　1835年　鉛筆素描
25.5×33.3cm

羅斯金　**卡萊爾旅館**　1837年
鉛筆素描　27×18cm

羅斯金　**斯圖特嘉爾特修道院**
1835年　鉛筆素描　25.5×22.2cm

院〉、〈卡萊爾旅館〉等素描中。這種對於建築物表現的逼真描寫
愈來愈明確，其準確度與複雜的對象捕捉力逐漸增強，〈彼得巴
羅大聖堂〉、〈梅爾羅斯教堂〉或者〈羅斯林壁龕〉上面足以窺見
在他的視線上已經逐漸擴大到光影，藝術性手法更臻成熟。三五
年到三七年之間，羅斯金準備大學入學考試，一八三七年一月成
為牛津大學學生。在兩次旅行歐洲大陸後，他已經將視野投射回

羅斯金 **菲爾丁〈從倫先湖眺望皮拉杜山〉模寫** 1835年
水彩畫紙 17.8×25.8cm

羅斯金 **從盧茲湖看彼杜斯山** 1835年
水彩畫紙 24×28.5cm

到自己的國家。他在英國國內的旅行感言，往後以《建築之詩》出版；同年十一月在《建築雜誌》上，發表了〈建築之詩的邀請——自然風景與國民性關聯所看到的歐洲建築〉（1837）。這次旅行最北邊是接近蘇格蘭的卡萊爾。他以相當細膩的筆法表現當地建築樣貌。往後他在一八七八年的素描展覽會上提到〈彼得巴羅大聖堂〉，他指出「小尖塔、尖塔角度上表現出正確的，至少具備裝飾性的英國哥德式豐富度的健全喜悅。」

除了這些建築物的素描之外，羅斯金在一八三四年跟隨菲爾丁學習水彩。他的素描表現出記述性的捕捉能力之外，英國水彩的透明度與明暗的塊面逐漸明朗化。我們從他現存最早水彩作品中發現那種近於泰納般的素描能力，掌握準確。〈從盧茲湖看彼杜斯山〉畫面上的激烈變動的山嵐以及湖水的波濤、風雨襲擊的湖水與遠山間豐有變動的態勢，清楚可見，足可窺見菲爾丁的濃烈影響。然而，羅斯金並不滿足於成為水彩畫家，在這件相當高度完成的作品後，我們很少看到他將水彩畫當作可以完成的作品般來處理，往往只是作為一種時間、明暗遠近或者特殊色彩樣態的記錄而已，譬如〈威斯普〉、〈羅山尼城〉也都以紀錄性的表現為主。

此外他也從昔日巨匠的作品中找尋臨摹對象，大體而言，羅

斯金的繪畫表現並非著眼於藝術表現的技術層面，往往作為藝術
評論家或者說是文化關懷者的角度，在眼睛面對對象的當下，適
切地抒發或者說記錄感受，或者說明確地呈現心中的表現動機。
因此，我們從他作品中看到對昔日大師的濃烈關心，特別是他對
義大利巨匠的作品更顯得熱情洋溢，試圖將這些作品介紹到英
國；相較威廉‧莫里斯對於義大利文藝復興作品的失望，羅斯金
的熱情可以說出自於那遙遠的遠方憧憬，甚而說更為浪漫主義的
情懷。此外羅斯金除了對義大利美術的傾倒之外，對於這些古代
的優美建築也是如此，譬如〈威隆，彌尼夏爾奇宮〉充分表現出
他對建築物外壁彩繪的濃厚興趣，一八四五年他前往威尼斯途

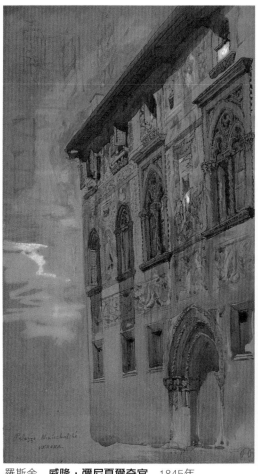

羅斯金　**卡恩，聖索維爾教堂**　1848年
鉛筆、水彩　44.8×27.3cm

羅斯金　**威隆，彌尼夏爾奇宮**　1845年
鉛筆、不透明水彩　35×20.3cm

羅斯金　**丁特列托〈三王禮拜〉模寫**
1852年　鉛筆、淡彩
36.8×54.6cm

中，喜出望外地發現這棟古老建築，於是以速寫與水彩呈現。我
們還可以在畫面上看到他追求色彩眞實性的用心，色彩燦爛奪
目。同樣的表現手法也可以在〈威尼斯，卡德羅〉上面看到採用
色彩來強調建築物的主要部分，而〈威尼斯，聖馬可教堂西北柱
廊〉則擴大柱廊局部。除了建築之外，他對於文藝復興時期的畫
家作品同樣也表現出精緻描摹的專注力。〈丁特列托《三王禮
拜》〉、〈丁特列托《三王禮拜》，國王與侍者〉是他從一八四五年
開始發現義大利文藝復興巨匠的重要性之後所洋溢出的濃厚模寫
樂趣。同年七月十日他從帕爾瑪寫給父親的信中，根據這些巨匠
的重要性而製作水準位階表，他指出「純粹宗教藝術」首位是弗
拉·安傑理科，「他不是藝術家，如果採用更準確用語的話，他
是獲得靈感的聖人。」丁特列托則是第三等級的第七名畫家。然
而當他到威尼斯，初次到學院美術館、史克奧咖·迪·聖·馬可
教堂觀賞到丁特列托作品時，興奮地指出：「我能夠到這裡眞是
幸運。否則，我將因過於小看丁特列托而感到羞恥。……我取出
畫家的優劣表格，將他置於那位美術家，所有其他美術家的頂
點。」關於文藝復興巨匠的作品他總計寫過《帕德凡的喬托與其
作品》（1854）、《米開蘭基羅與丁特列托的關係》（1875）、《佛
羅倫斯之晨》（1875）、《威尼斯學院美術館的主要繪畫介紹》

（1877）；而且在《現代畫家論》的最後一卷，不斷提到這些文藝復興巨匠的作品。除此之外，他對於維羅涅塞（P. Veronese）也表現出高度興趣，〈庫其納家族的聖母〉、〈庫其納家族的聖母之少年頭部〉則是他模寫作品中的代表作之一。一八五八年夏天，羅斯金在特利諾停留六星期，每天早上埋首於描繪聖保羅畫廊的威羅涅塞大作〈所羅門王與希巴女王〉，隔年他就描繪了〈庫其納家族的聖母〉。羅斯金對於美術史上的貢獻，並非是自己的速寫作品，而是從他思想所醞釀出來的古代思想與觀念。

羅斯金　丁特列托〈三王禮拜〉，國王與侍者模寫
1854年　鉛筆、淡彩
33.6×49.5cm

勞動喜悅的藝術思想——社會主義的美學

　　羅斯金在一八六九年就任牛津大學初創的美術史講座教授。一八四三年以二十四歲早熟之年，出版《現代畫家論》第一卷，一八六○年完成最後一卷。早年對藝術的興趣到了中年後轉移到

經濟、政治，自稱是天生的共產主義者。在他從事美術評論的生涯中發生兩件最重要事件：一是對泰納的擁護，二是與惠斯勒發生訴訟。這兩件事件之間是維多利亞時代美術史上的大事；相較於這兩件大事件，就美術評論或者自己為大學課程講解所需的各地風景素描或者紀實而言，如此龐大數量的作品不下於一般畫家工作量。一八三三年山姆‧普勞特的石版畫素描集出版，羅斯金父子為之傾倒，母親提議親自前往風景版畫的實地旅行，於是同年七月全家開始歐洲大陸的旅行。羅斯金的歐洲大陸旅行實際上是延續著十八世紀中葉開始的英國上等社會的歐洲學習旅行傳統，這股傳統使得歐洲向來被忽視的崇高美學得以被發現。而羅斯金的旅行則將英國藝術傳統從歐洲文藝復興那種得以在法國產生的新古典主義傳統，以特殊的審美情調轉換成哥德樣式的美術形式。

他將哥德樣式的特質或者說道德的各種要素界定為「粗野」、「變化」、「自然主義」、「怪異」、「剛直」、「過剩」；建築家的性質則有「粗野」、「變化嗜好」、「自然嗜好」、「構想力的鬆弛」、「固執」以及「雅量」。這些要素的結晶出自於勞動的喜悅，而當代卻是非機械的規格化產物。他認為，這種特質充滿著創造者的堅韌與不可思議之處，「蘊含低級人們所產生的勞動成果，充滿著不完全度，而且處處表現出其不完全度，從這種斷片中流暢地建立起無以倫比的整體。」因此，在哥德式審美精神出自於全心投入的信仰以及在不完整中所表現的美與生命的自由中，映照出新鮮的均衡美。從勞動所展現的美感賦予了手工藝工人的創造性精神，這點正是羅斯金的偉大貢獻。莫里斯受到闡述這種精神的《威尼斯之石》中的觀念所啟發，將之刊行出版，並在序論中指出：「那看來是世界可以進步的一條新道路。……羅斯金在此所教訓的是，藝術是人的勞動喜悅之表現。對於人而言，他所喜悅的勞動是可能的；因為即使今天我們再怎麼認為那是不可思議的，人擁有樂於勞動的時代。」顯然地，莫里斯將勞動視為世界足以進步的時代道路之一，羅斯金則已經奠定了這種時代精神的基礎。

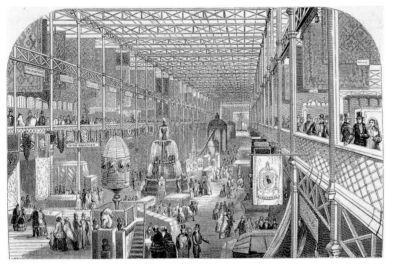

倫敦萬國博覽會一景　1851年

萬國博覽會目錄　1851年

　　十九世紀中葉起，急速工業化的發展進程確立了資本主義社
會的基礎，建立起整齊、規格與量產所控制的世界；而這樣的產
業化結果卻與哥德特質相對立。機械性剝奪了人的創造性，產生
疏離感；卓越的技術工人卻只是機械的奴隸而已。這種時代背景
當中，尚需注意還有與此思想盤根錯節時代因素，譬如一八三三
年選舉法修正案，使得中產階級掌握了整個社會政治圈，古典主
義的經濟學者相互唱和；然而廣大勞動卻被摒棄於向來的社會發
展之外，經濟向前發展，導致環境破壞，傳統的審美價值受到忽
視。即使產生了勞動大眾的鬥爭，歐文主義、勞動工會運動，最
終導致憲章運動。一八五一年世界最初的萬國博覽會在倫敦舉
行，技術的先進性與對於工業文明的謳歌，驅使反工業化運動趨
於溫和。早期對此可以看到雪萊、拜倫、濟慈以及華斯華茲等人
的抵抗，隨著維多利亞時代中產階級的勝利，羅斯金透過中世紀
精神的在發現，不論在經濟、藝術評論等領域都以試圖抗衡當時
那股時代趨勢為志向。羅斯金在藝術評論上的基礎論述主要以
《現代畫家論》、《威尼斯之石》為主。

　　羅斯金在《現代畫家論》第一卷指出：「如果有讓人感受到
令人喜悅的色彩、形態，也就有使人無法感受到的色彩、形態，
問起這種理由則不值得回答，因為這與為什麼喜歡砂糖，卻又不

喜歡苦艾這樣的問題一樣，不值得回答。」羅斯金對審美課題探取「對於某種眞實的忠實度」的看法，然而何爲眞實對他而言的確是件難以回答的問題。這種自然寫實主義的主張可以看到羅斯金繼承中世紀思想的部分。

除此之外羅斯金的思想也體現在以書簡形式連載的《命運，持棍棒者：給英國勞動者與工作者之書簡》（Fors Clavigera, Letters to the Workmen and Labourers of Great Britain）當中。他從一八七一年到七八年每月刊載，總計八十七封公開書簡，一八八〇年到八四年又刊載九封書簡。這系列書簡是羅斯金藉由當時的勞動狀態，發表時事評論、藝術評論以及自己的回憶錄，範圍十分廣大，對惠斯勒的評價也出現在此。「我們從事於將英國土地的一些小區塊作成優美、和平以及豐富的東西。在那裡，不使用蒸氣火車，也不鋪鐵路。在那裡所有生物受到照顧，被加以考慮。除了病人之外，沒有悲慘際遇者。在那裡，沒有放縱，率直地依循既定法律、受到任命的人。在那裡沒有平等，承認所有更爲良好的東西，一切甚惡者受到斥責。……搬運物品不是動物，而是在我們的背上，或者使用貨車或者船隻。庭院有許多花卉與蔬菜；田地尚有許多麥草，幾乎沒有瓦片。也有音樂與詩歌。讓兒童學習舞蹈、歌曲。」羅斯金所描繪出的即是中世紀的莊園景象，和樂融融，可以說是十九世紀中葉以後反資本主義社會的烏托邦思想。爲了實踐這種中世紀莊園的思想，他捐出金錢，成立了「聖喬治工會」（St.George's Gild）。他試圖恢復中世紀延續而來的「農產品十分之一稅」（tithe）的制度，自己捐贈財產，以喚起社會的反應，結果並不熱烈。但是，這種異於競爭原理的近代社會精神的工會制度，透過相互之間的友情，建構出農業勞動者的共同體，從事健全的勞動可以獲得正當的報酬，爲了教育需要而設置學校、圖書館、博物館，羅斯金在理念層次上的影響可以說是積極的，譬如阿胥比極爲明顯的例子。工會圖書館設置了羅斯金所選定的各類書籍，稱之爲「牧羊人文庫」（Bibliotheca Pastorum），包括庫色諾封的《管家論》、賀希鄂德《工作與日子》、維吉爾《農耕詩》、《阿伊涅斯》以及近代的《騎士信仰》

或者《聖喬治學校使用所需的英語韻律法諸要素》等書籍。一八七五他在謝菲爾德設置工會博物館，稱之為「聖喬治博物館」（St. George's Museum），收藏品固然反映出羅斯金的品味，實際上並非只是鑑賞所需，而是著眼於教育勞工的機能。

羅斯金不只著眼於工會的田園思想，也在經濟、社會等課題具有深刻反省，其中藝術依然密切與日常生活相關。所以他重視從有效的人格教育，在工作的職場中發現合理管理勞動的方法。羅斯金在《藝術經濟學》中提出他從教育觀點出發的社會思想。他指出四個發現個性、才能的方法，而為了這個方法得以實行，他提出四個階段說：

首先，設置為了檢討、發現個性、才能之學校。他在此舉出發現畫家個性的例子。他認為具有良好師傅的畫家之工作場所才是最佳學校，「那個師傅讓年輕人們學習各種的美術，其結果是，師傅終於發現到適合他們的工作。」（《藝術經濟學》第一章）畫家工作場所般的學校就今日而言就是教師追求自己的「生命價值」，呈現自己「生命樣態」的教育現場。羅斯金清楚地指出傳授技術者在生命價值中的重要性，而非僅只是技術性的物質傳達的機能。第二，如果發現個性、才能而得以培育的話，則須創造機會，讓他們發揮適合他們的就職、能力。羅斯金意識到當時年輕人的個性、才能將因為激烈的生存競爭而受到扭曲，即使卓越的藝術家在找到工作之前，才能依然會受到扭曲。為了解決這個問題，「並不是提供畫家們競相爭奪大量獎金，而是提供給他們相當的生活費，給予他們不卑下地發揮所擁有的機會。不用說，這種勞動的最佳領域是藉由包含各種裝飾在內的公共事業的不斷進步。而且我們需要調查何種公共事業成為國民利益而可以不斷進步。」（《藝術經濟學》第三章）於是，任何領域的藝術家都能將其需要與藝術文化事業結合。第三，公正的評價方式與其組織。他說：「如果年輕藝術家值得讚美的話，請各位必須給他讚美。因為不給予激勵，他們不只會脫離常軌，各位將會失去回報他勞力的這種擁有的最幸福特權。」第四，作為紳士的訓練與文學教養；羅斯金認為年輕人的才能卓越尚且不足，必須要發揮追求

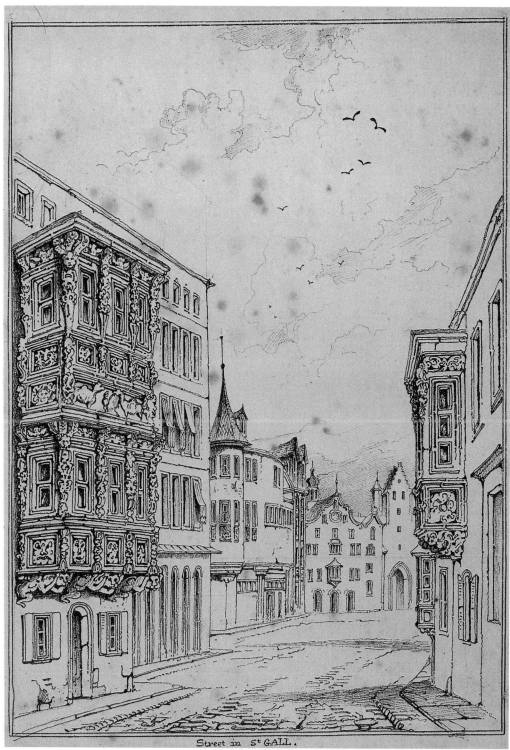

Street in St GALL.

羅斯金　**聖加連街景**　1835年　墨水素描　23.3×16.5cm

美、希望的純粹度這種高度的人格形成。而卓越的作品決不傷害人性，使人失去生存意志。

　　羅斯金在中年以後開始將注意力轉移到經濟、社會的龐大課題。實際上，羅斯金不只是一位藝術家，同時也是一位卓越的經濟學者，這種傾向在十九世紀中葉片後工業革命所引發的種種社會問題密切相關；因此不只羅斯金如此，莫里斯也受到他的影響，而阿胥比中年以後也將注意力轉移到經濟層面上。十九世紀的經濟學者當中，羅斯金從正面的肯定角度對於固有價值、享受能力之間的關係進行研究。他的固有價值論也影響了莫里斯。羅斯金認為物品的固有價值除了具有物品的內在潛力之外，也注意到如同馬克思那樣可以藉由科學應用之可能性；此外他的固有價值論在於重視對於人類生活貢獻的特質。於是他除了重視科學之外，也提出物品所具有的藝術文化特性，建立起藝術文化與固有價值的享受能力之間的問題。「我們歌頌美的事情、具有希望的事情以及被愛所培育的事情，因此豐富了生命。」（《達到最後者》）作為自然物或者物品的存在價值在社會生產活動中更具有其特殊意義。

　　「但是，這些物所具有的這種（固有）價值之所以成為有效的，必定存在於接受物品的人這方面的一定狀態。食物、空氣或者一群花，對於人類而言可以充分成為具有價值的前提，人的消化機能、吸收機能、知覺機能必須是完全的。因此，有效價值的生產一直包含兩種要求：首先，生產具有固有價值的東西，其次，生產使用固有價值的能力。固有價值與享受能力相契合的場合，就存在著『有效』價值，亦即存在著財富。固有價值、享受能力雙方都欠缺的場合，有效價值就不存在，亦即不存在著財富。一匹馬如果我們不能乘坐的話，就不是財富；一幅繪畫如果不能觀賞的話，終究不是財富，任何高貴的東西對於高貴的人之外，就不可能有財富。」（《達到這個最後者》）也就因此，羅斯金認為放任珍貴文化遺產毀壞的富裕者不能稱之為富裕者，顯然，羅斯金將物質與享受物質的精神對等看待。提昇了使用的基本機能之後，思考的精神層次隨之現前，羅斯金、莫里斯同樣重視將

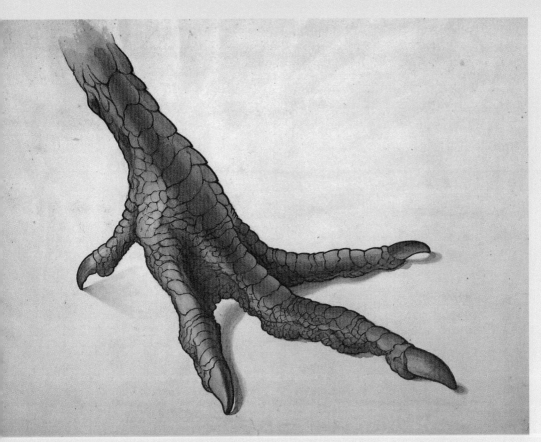

羅斯金　**鳥足的習作**
淡彩畫紙
38.7×55.8cm

藝術性高的設計引進到產業中，發現傳統產業的價值，集合熟練的技術工人進行生產與傳授技藝，組成同業者工會，促進消費者與生產者之間的關係。

　　羅斯金思想影響層面十分廣大，雖然屢遭挫折，影響卻相當深遠；譬如奧克塔維亞・希爾（O. Hill, 1838-1912）在一八九五年創立了國家托拉斯（The National Trust）關注於自然環境與景觀的保護；一九〇三年則有勞動者教育協會（Worker's Educational Association）的創設；此外美術工藝方面則有威廉・莫里斯、世紀工會、藝術同業者工會、手工藝工會等相關團體的出現。

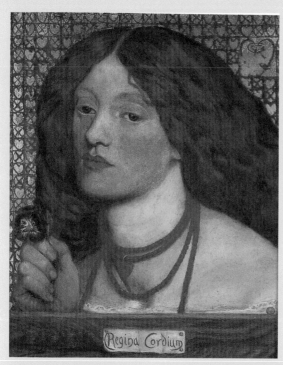

羅賽蒂　**雷基娜·柯蒂姆**
1860年　油彩、金箔與木板
26×21.5cm　約翰尼斯堡美術館藏

（下圖）
亞瑟·塞凡　**馬里安的黃昏**
水彩畫紙　25.5×34.8cm

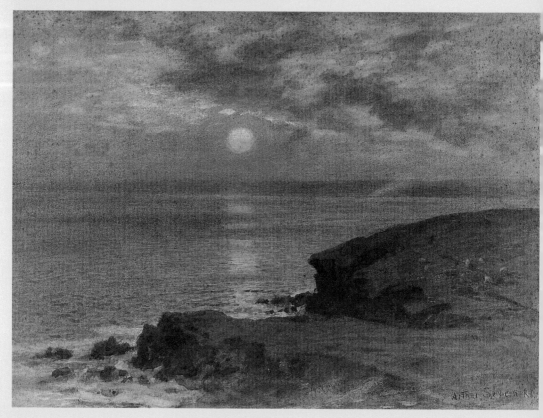

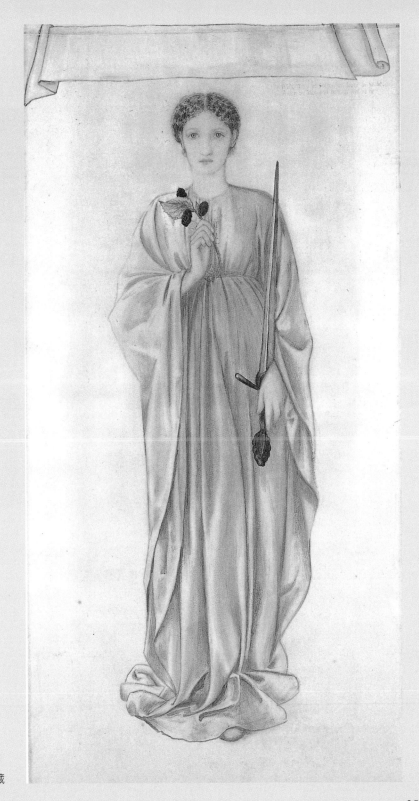

瓊斯　　**迪絲貝**
1863年　鉛筆、水彩
137.2×68.6cm　倫敦
威廉・莫里斯美術館藏

威廉・莫里斯與英國美術工藝運動——
憧憬中世紀的青年學步

十九世紀中葉開始英國產生了「美術工藝運動」（The Arts and Crafts Movement）。這場運動從十九世紀中葉延續到二十世紀初期，實際上與「新藝術」（Art Nouveau）以及「裝飾藝術」（Art Déco）連成一氣，又成為包浩斯設計運動的前驅，影響範圍十分龐大。誠如英文的「美術與工藝」（Arts and Crafts）以複數來表示一般，這個運動橫跨了美術、工藝以及建築等領域，不只如此，其影響範圍涉及到人類往後的工業、生活文化，甚而我們目前所提出的文化創意產業可說以此為起點。這個運動的先驅是威廉・莫里斯（W. Morris, 1834-96）。莫里斯博學而具有多方面才能，涉足領域包括工藝、設計以及建築，然而就其促進這些活動而言，實際上他不只是一位藝術家，同時也是設計家、詩人、作家；在文藝領域之外的商業活動裡面，他也是一位優秀的製造業者、商人、出版家、印刷業者；除此之外，莫里斯積極參與英國的社會活動，所以也是熱情的政治家、古蹟保護以及環境保護運動者，並且也是演說家。威廉・莫里斯涉足過多領域，很難簡要敘述他的思想形成，不過他對近代美術、文化活動產生影響之深遠超越十九世紀後半期的任何一位美術工藝運動者。

一八三四年三月二十四日，莫里斯出生於維多利亞王朝富裕且保守的家庭。莫里斯的父親老威廉・莫里斯（W. Morris）是一

威廉・莫里斯的肖像
1876年

位金融界的產業名人，母親艾瑪（Emma Morris）則出身於與教會、音樂關係密切的家族。莫里斯在家中排行第三，但為長男。因為父親投資採銅業獲得成功，六歲時他從位於現今倫敦東方的瓦爾薩姆斯特村（Walthamstow）遷居到埃克斯州（Essex）埃平森林（Epping Forest）盡頭的巨大宅邸。埃平森林對莫里斯來說是他美術工藝的創作泉源所在，從中世紀到都鐸王朝（Tudors, 1485-1603）時代，這裡就是皇室的森林，日後形成莫里斯創作根源的樹木、花鳥出自於他幼年對這座自然森林熱愛的記憶。除此之外，威廉‧莫里斯喜歡閱讀小說，特別是華特‧史考特（W. Scott, 1771-1832）那種中世紀騎士精神的浪漫冒險小說，賦予他豐富的想像力。譬如《劫後英雄傳》（Ivanhoe）裡開頭：「在頓河流淌的生機勃勃的英國喜悅地區，伸展出古代大森林。這座森林覆蓋著美麗丘陵、山谷的大部分，它們位於謝菲爾特城堡與頓卡斯特城之間。……」的確，這樣的描述容易跟自己所生長的森林聯想在一起。而中世紀森林裡充滿昔日夢幻般的騎士精神與泰迪‧羅賓的故事，滿足了這位喜愛冒險的年輕人的心靈。幼年嬉戲於埃平森林，目睹現實場域裡伊麗沙白女王（在位1558-1603）的狩獵休憩小屋，使他想像到中世紀的室內裝飾。莫里斯屬於早熟型的幼童，九歲以前在家中接受教育，一八四七年父親去世，以後在當地就學，即使往後遷居到維爾特夏地區的摩爾巴拉學校就學，他對於學校生活依然感到厭倦，譏諷為「兒童養殖場」。時常藉著閒暇偷偷到週遭的希爾巴利丘陵、埃維巴利以及普吉山谷，碰觸史前時代的遺跡。這些經驗使他對於古代歷史的興趣更為濃厚。

往後，莫里斯又搬回瓦爾薩姆斯特，母親為了使他繼續接受教育，敦請當地校長佛勒得利克‧凱伊（F.Guy）當他家庭教師，這位神父使莫里斯對宗教產生濃厚興趣，同時也引發他對古典文學以及歷史書籍的興趣。一八五三年一月，莫里斯希望成為英國國教會的聖職人員，進入了牛津大學。莫里斯原本希望成為聖職人員，進入這裡他認識同樣想成為神職人員的愛德華‧瓊斯，亦即以後的伯恩‧瓊斯（Burne-Jones, 1836-1898）。只是他們兩人往

後都將興趣轉移到文學與藝術，終生成爲摯友，並且是工作上的夥伴。莫里斯在牛津大學在學期間結交許多新朋友，對於中世紀產生熱情。同時，他對於在此任教的羅斯金提出透過藝術、勞動獲得喜悅的觀點感到認同。在學期間，幼年的冒險樂趣促使他到國內各大教堂巡禮。隔年，他初次展開歐洲大陸的旅行，在比利時接觸到佛朗德爾畫派，參訪北法國代表性的哥德大教堂建築。這時候他初次接觸到英國拉斐爾前派的畫家，並初次聽到羅塞蒂的名字。一九五五年三月，二十一歲的莫里斯繼承了父親遺留下的龐大遺產；由於對文藝的興趣，他與友人計劃創設雜誌。《牛津與劍橋雜誌》（Oxford and Cambridge Magazine, 1856/1-12）在他畢業後數月的一九五六年一月出版，莫里斯藉此跨出了文人生活的第一步。實際上，莫里斯對於雜誌的創設受到拉斐爾前派機關刊物《起源》（The Germ, 1850/1-5）所影響。拉斐爾前派的刊物發行四期，因銷售不佳而停刊，五年後這份刊物受到莫里斯與瓊斯注目，並以融合宗教與美術的觀點，創設了《牛津與劍橋雜誌》，莫里斯擔任出資者以及編輯，這時候他才二十二歲。他在這份雜誌上發表了八篇故事、五首詩以及三篇隨筆。這種結合詩歌與文學的編輯經驗，除了顯示出莫里斯對於文學的愛好之外，也爲他日後編輯書籍的手繪圖案累積經驗。

　　一八五六年他大學畢業，立志成爲建築家，進入當時哥德建築復興運動的代表性建築師喬治・愛德華・史特里特（G.E.Street）的建築事務所工作；對於莫里斯來說，這是他初次接受正式藝術教育。學習期間，他認識了史特里特首席助手菲利浦・韋伯（Ph. Webb）。終其一生，韋伯成爲莫里斯生涯中的誠摯友人，同時也是他思想建言的重要角色。同年十二月莫里斯與羅斯金親密交往，受到莫大啓迪。莫里斯清楚自己的個性與建築草圖的細密製作不合，工作九個月後受到羅塞蒂的激勵，與瓊斯轉而師事羅塞蒂。跟隨羅塞蒂習畫期間，帶給他極大轉機。當時，羅賽蒂接受訂製牛津學生會館討論室壁畫〈亞瑟王傳說〉（1857）計劃，莫里斯實際參與了這次計劃，使他得以體驗到室內裝飾的細部工作以及組織營運情形。但這項計劃卻因爲尚未完成而開始褪色，而終

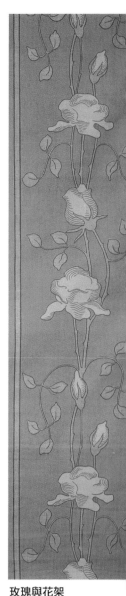

玫瑰與花架
莫里斯畫
1885　特隆赫姆國立裝飾博物館藏

莫里斯商會的兩位年輕
見習生試織一景

告失敗。然而對莫里斯更重要的是，從這次計劃的參與，使他首次感受到英國中世紀工會成員的每一份子對於工作都同樣具有責任以及驕傲的感覺。這樣的工作使他滿足自己的需求。同時，在這次機會中，他認識了生命中的伴侶，亦即當地女子珍妮・邦登（J. Burden），然而，維多利亞時代門戶觀念相當濃厚，眾人對此婚姻表示反對，最後他們依然結為夫妻。日後，羅塞蒂描繪敘利亞女神阿斯特拉爾，即是以珍妮為模特兒。

　　一八五九年莫里斯與珍妮結婚，旅行各地。將新居委託友人韋伯設計，內部裝潢則由自己擔任。韋伯與莫里斯同樣都是哥德建築的復興者，他設計了莫里斯自宅兼工坊的〈紅色之家〉（Red House），擔任莫里斯商會的創會元老，為首席設計師，活躍於家具、金屬工藝、刺繡、玻璃器皿等領域。雖然，莫里斯立志成為建築師，往後他卻擴大視野，站在裝飾藝術的視覺領域，結合了現代化生產手段，從此開展了美術工藝運動。不論是瓊斯或者韋伯都成為他終身的朋友，這是因為他除了具有容易激動的人格特質之外，也具有對於人類的親切熱忱。

莫里斯商會創設的集資時期——
傳統工廠的實踐階段

　　開啟莫里斯商會的契機是〈紅色之家〉的集體創作。莫里斯為了這間住宅而請來了許多友人共同設計，包括天花板、牆壁、家具、掛毯都是他與友人設計下的產物。從現今留存下來的莫里斯未完成作品，可以窺見商會成立之前莫里斯作品原本使用於紅色之家，然而就其樣式而言尚且處於嘗試階段。〈刺繡鑲片：石榴〉（ca.1860）可以窺見莫里斯作品受到初期埃及掛毯形式的影響，往後莫里斯對於古代紋樣復興一直表現出高度濃厚的興趣。這時候，莫里斯也設計刺繡人物作品，未完成作〈刺繡設計：特洛伊的海倫〉（ca.1860）與〈刺繡設計：弗里斯〉（ca.1860），前

圖見40頁

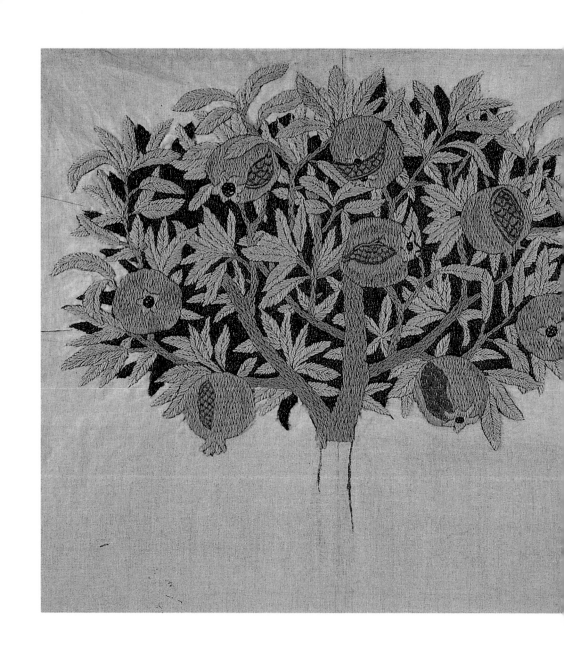

石榴（未完成之部份放大圖）
莫里斯　1860年設計　刺繡

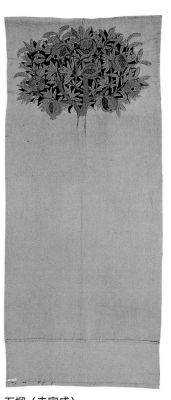

石榴（未完成）
莫里斯　1860年設計　刺繡

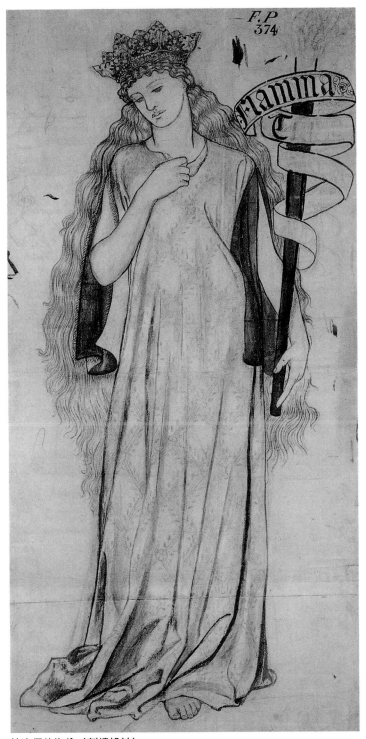

特洛伊的海倫（刺繡設計）
莫里斯　1860年　維多利亞・亞伯特博物館藏

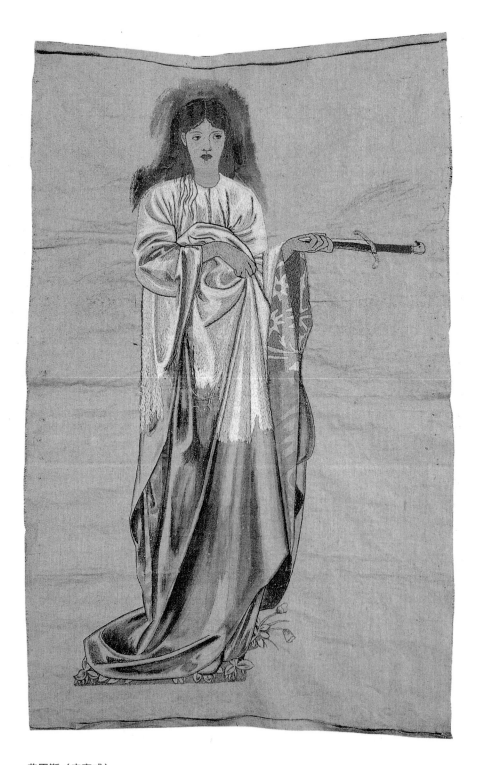

弗里斯（未完成）
莫里斯或瓊斯設計　1860-63年　刺繡鑲片　維多利亞・亞伯特博物館藏

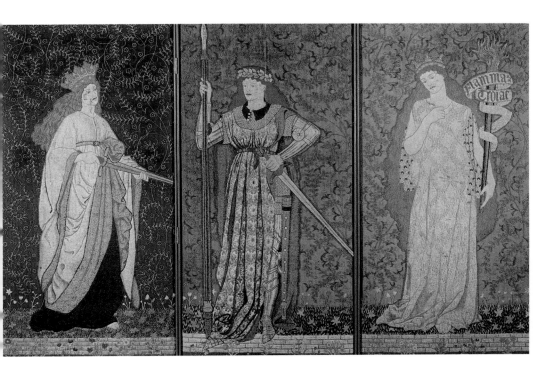

女英雄（善女列傳）
莫里斯　1860年設計、
1888年完成
（刺繡：伊莉莎白・貝
茜・巴蒂）　刺繡鑲片

者爲莫里斯作品，後者據傳爲莫里斯或者瓊斯所作。這兩件作品同樣也是爲了紅色之家所做的鑲片，當時未能完成，以後成爲刺繡屏風〈刺繡鑲片：女英雄〉（ca.1860設計，完成於1888）的一部分。這件作品取材於中世紀、宗教故事，畫面上呈現優雅的神情以及莊重動作，洋溢著古樸的異樣色調。上述這些作品可以視爲莫里斯最爲早期作品。

　　因爲紅色之家的設計案使得這些熱愛中世紀品味的年輕人集結起來，透過共同設計得以親切交流，最終順利完成這件集體創作。這樣的默契與成功所帶來的鼓勵使他們考慮到以此作爲職業。一八六一年四月，「莫里斯・瑪爾夏・霍克納商會」（Morris Marshall Faulkner & Co.）終於成立。顯然地，早期莫里斯商會屬於集資創作，基於古代工會理念，共同分攤工作，獲利均分。然而，這所集資商會到了一八七五年改組，成爲莫里斯個人的獨資企業，而且至此以後，改採更廣泛的機械主義的生產手法。因此，我們將一八七五年之前的商會生產活動稱爲早期莫里斯商會。商會成立之初原本將會址設立於紅色之家，因爲參與者的興

趣不同，不得不將會址遷移到倫敦，靠近莫里斯與瓊斯以前租賃的地方。莫里斯商會的創始人分別有莫里斯、瓊斯、羅塞蒂、福特・馬德庫斯・布朗（F. M. Browm, 1821-1893）、菲利浦・韋伯、彼得・保羅・瑪夏爾（P. P. Marshall, 1830-1900）、查爾斯・霍克納（C. Faulkner, 1834-92）等七人。其中瑪夏爾爲布朗的友人，霍克納是莫里斯從牛津時代開始的友人，是一位數學家。創設成員有七人，每人出資一英鎊，莫里斯母親艾瑪・莫里斯則出資一百英鎊。實際上，莫里斯身爲經理，年薪一百五十英鎊，然每年卻都是虧本連連，不得不由莫里斯來填補赤字。莫里斯商會初次獲得社會肯定是在一八六二的倫敦萬國博覽會。

一八六二年萬國博覽會舉行之際，莫里斯商會出品了彩繪家具、彩繪玻璃以及掛毯，雖然風評兩極，卻獲得兩面金牌，賣出一百五十英鎊商品。這些商品全然以中世紀美術品味爲中心，獨

一八六二年倫敦萬國博覽會目錄。此時的莫里斯商會的裝飾家具、壁飾在會中展出受到歡迎。

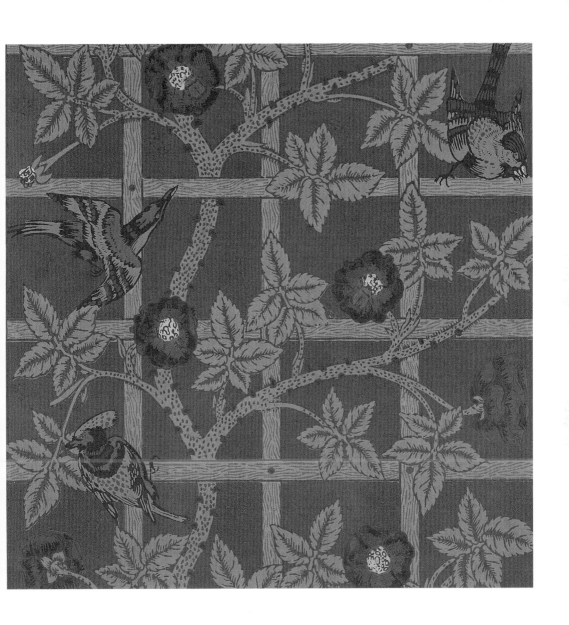

格子架

莫里斯　1862年註冊　壁紙　100×57cm

樹一幟；到了六十年代中葉，會址的展示所地往往成為追求流行者找尋獨創性與稀有家具的場所。

　　莫里斯本人的作品大抵上以壁紙、鑲板、掛毯設計為主，早期風格較為具象。其中壁紙生產在莫里斯商會中成為擴大視覺影像的商品之一。〈雛菊〉（ca.1862註冊）、〈格子架〉（ca.1862註冊）以及〈石榴或果實〉（ca.1866）都是六十年代莫里斯商會所頻繁使用的圖案。甚而〈石榴或果實〉出品於在一九一四年巴黎羅浮宮舉行的「大英帝國與愛爾蘭裝飾美術展」。這次展覽會中展出許多莫里斯商會生產的各類商品，足見二十世紀初期莫里斯商會依然在英國具有強烈影響力。一八三六年英國取消對壁紙業者的龐大課稅，於是，壁紙生產據點從法國轉回英國。莫里斯商會的壁紙開始生產時採用木板印刷與水性顏料，往後證明這種生產方式是失敗的手法，於是委託其他公司生產。這些圖案，日後依然為莫里斯商會所愛用。我們可以從莫里斯設計的作品中發現，他的作品以冷色調為主色，融合寫實與抽象，也採取哥德樣式那種較為圖案化且平面的方式表現大自然的花草。這是因為他試圖再現那種褪色後的感覺，對於古代特殊情感的期待所使然。

　　原本，莫里斯通勤到商會上班，到了一八六五年莫里斯一家人搬離紅色之家，遷入社址所在的公司樓上，莫里斯也就實際上成為這座商會的舵手。他們原本每週定期聚會一次，將所得平均分攤。然而，這時候莫里斯逐漸發現妻子珍妮與羅塞蒂之間的不倫關係，外加商會成員理念逐漸分歧，終於使得原本平均分攤利潤的工作無法持續進行。莫里斯對於妻子與友人的關係採取隱忍態度，將精力揮灑在激情的詩歌創作上，一八六七年《詹森的生與死》（The Life and Death of Jason）的出版獲得廣大迴響。從現存作品可以得知，莫里斯商會雖然生產眾多日常生活用品，然而莫里斯本人大體從事於壁紙、鑲板、磁磚以及書本設計幾個領域，早期大多活躍於壁紙、鑲板設計，中期以後，磁磚、書本設計成為他所喜愛的表現領域。

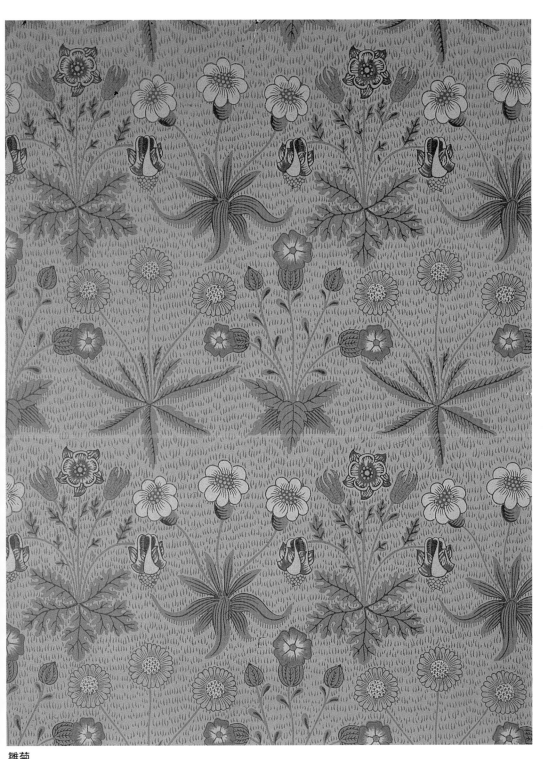

雛菊
莫里斯　1862年註冊　壁紙　66×49cm

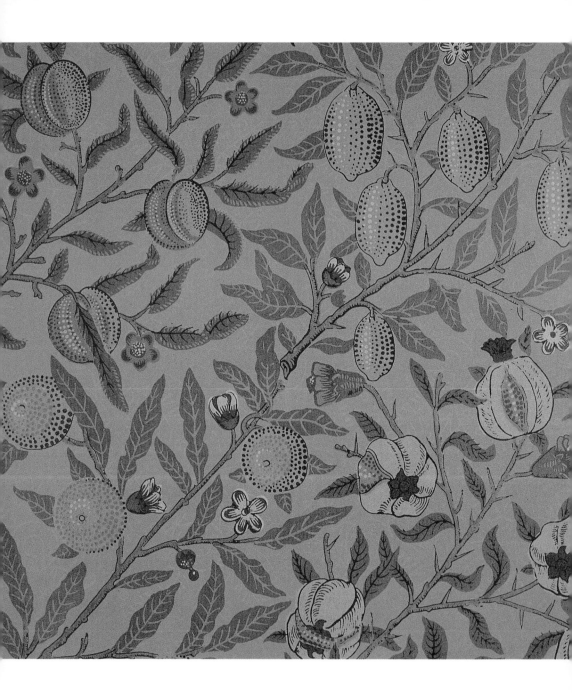

石榴果實
莫里斯　約1866年　壁紙、水性顏料、木版印拓　104×57cm

奇異之鳥的設計
摩根　1888～97年
瓷磚畫　20cm（一片）

邁向生活用品的獨資時代——
莫里斯美術工藝事業的興盛期

　　「莫里斯・瑪爾夏・霍克納商會」顧名思義是集資企業，然而隨著時間的推移，成員之間開始產生理念與人際關係的摩擦。羅塞蒂與莫里斯妻子有染，成員失去商業活動的興趣。經由調停，一八七五年正式成立莫里斯商會，由莫里斯獨資經營。此時開始，莫里斯將三分之二的商品集中於教會彩繪玻璃的傾向轉移到一般家庭室內設計以及家具領域上，一八七七年又將公司遷移到倫敦最繁華的牛津街二六四號現址。經由這種轉型，莫里斯商會的發展趨於顛峰，此後的設計工作都由莫里斯、韋伯以及瓊斯負責。

　　關於藝術家與工藝作品之間的關係，莫里斯在一八七七年十一月十四日給湯姆斯・華德爾（Th.Wardle）的信中，明確指出藝術應該具備的素質。一，對於藝術，特別是其裝飾層面的總體感覺。其次，藝術家必須具有卓越的色彩感受。三，藝術家必須對於繪畫相當卓越，能夠成功地描繪出人類姿態、特別是手腳的形象。最後，藝術家必須清楚知道其作品上的針目、織目的使用方法。一八八二年他對商會的技術委員會提出這樣的忠告：「大體而言，美具有市場價值，其作品即使作為藝術作品，其技術層面也必定是困難的，越是如此，那種作品更能讓一般人喜愛。」莫里斯清楚審美藝術的品質，但是絕對必須注意其技術層面的克服。因此美術工藝的技術課題成為社會價值的基本要素。

　　莫里斯雖然主持如此龐大的工會，但對於出入人群卻頗為苦惱。然而與友人分享美酒的喧鬧、喜悅是樂此不疲，而他最大的喜悅是一個人工作十人份量，被人讚許是他最大的幸福感。他喜歡跟他商會成員一起工作，從工作中獲得樂趣，不只如此，他的家族成員與友人家族也投入工作之中，次女梅依・莫里斯（May Morris）即是刺繡能手。

　　對於後期莫里斯商會產生巨大影響的，是他與威廉・德・摩根（W. De Morgan, 1839-1917）事業的結合。德・摩根從一八六

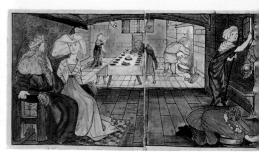

三年開始即與莫里斯相識，對於陶器釉藥十分嫻熟，並且自設窯
廠。兩人一同找尋新的工廠，一八八一年莫里斯終於在倫敦南
方，離溫布登數公里處梅頓修道院（Merton Abbey）（中世紀的小
修道院）設置了工廠。工廠的設置，使得莫里斯商會的生產力達
到頂點。從這一時期之後，我們可以看到莫里斯商會商品，特別
是染織品圖案以及色彩趨向多樣化。譬如〈草莓賊〉（1883註
冊）、〈荷花〉（1884註冊）都表現出豐富色彩以及對稱而反覆的
圖案美感，不論技術或者設計上都獲得突破。就技術而言，採取
了捺染與拔染交相使用的手法。譬如以〈靈巧〉（1884）這件作品
為例，所謂拔染就是將布放置於染桶中，在顏料固著之前使用藥
劑加以沖洗，接著採用兩種木板加以捺染。為了製造出白色紋
樣，首先以濃烈漂白劑清除藍色部分；其次，施以較弱分解漂白
劑，將部分藍色去除。莫里斯曾在一八八四年九月四日給妻子珍
的信函中提到：「如果那可以成功的話，我將稱其為『靈巧』
（wandle）。濕潤的靈巧並不大，而是小川；或許你不了解那種意
味。但是，你可以理解那是精巧且卓越的。因此，我歌頌賜給我
們恩惠的河川。」這裡的河川是指瓦頓河，莫里斯工廠位於這條

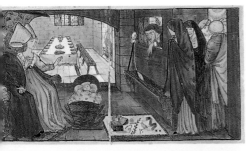

睡眠的公主
莫里斯、瓊斯合作設計
1862-65年　瓷磚畫
維多利亞‧亞伯特博物
館藏（左頁圖及上圖）

河岸旁邊。

　　在莫里斯商業活動逐漸趨向顛峰之際，也是他寫作生涯趨於多產的時期。一八八〇年莫里斯出版了《永恆喜悅》（A Joy for Ever）、《查斯之箭》（Arrows of the Chace）以及《亞米安的聖經》（Bible of Amiens, 1880-85）；一八八二年出版講演集《藝術的希望與不安》（Hopes and Fears for Art）；一八八四年出版《社會主義頌歌》（Chants for Socialists）。顯然，莫里斯從初次公開講演「裝飾藝術」的一八七七年開始，逐漸與將美術工藝與社會運動結合，一八七九年成爲全國自由黨聯盟成員之後，逐漸對政治產生濃厚興趣。

　　晚期的莫里斯商會商品採用新的技術，結合更多機械生產的可能性，種類變得更爲繁多，諸如珠寶、玻璃器皿、陶瓷、磁磚、家具都更加多樣化。譬如說陶瓷商品在他與德‧摩根結合之後，獲得技術上的突破，相較於早期的手繪磁磚〈吟遊詩人〉（ca.1874）那種單色的手法與色澤不足，〈奇異之鳥的設計〉（1888-97）不論在圖案線條的靈活度以及色澤技術的控制上的確超出了原有水準。

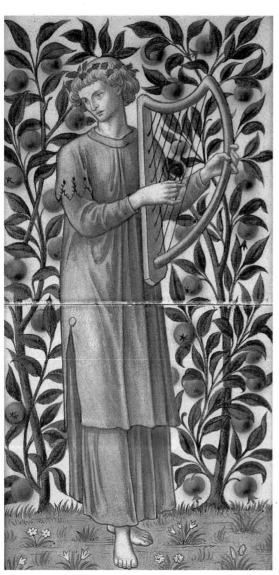
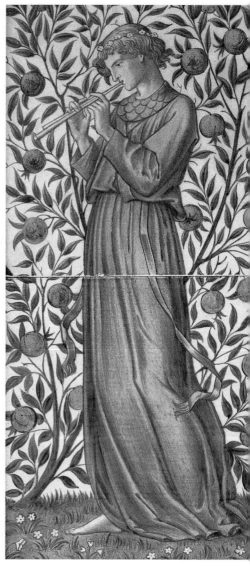

吟遊詩人
莫里斯 約1874年 各兩塊手描彩繪陶版畫 各34×19cm

52

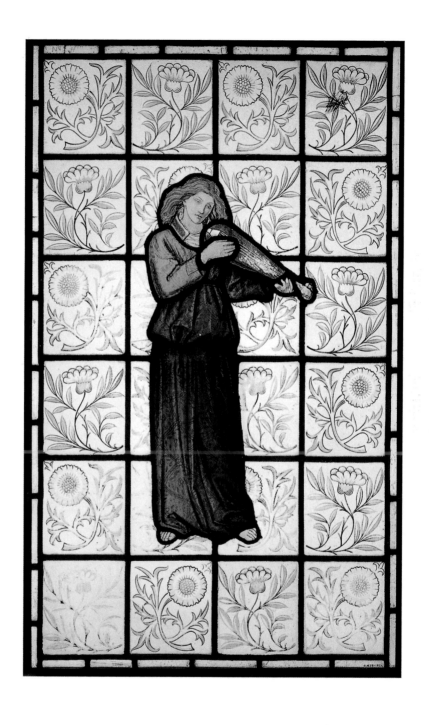

莫里斯設計，商業化、連續作業製作的家具與彩繪玻璃畫獲得國際聲譽。
上圖為莫里斯1874年所作的彩色玻璃畫：吟遊樂人

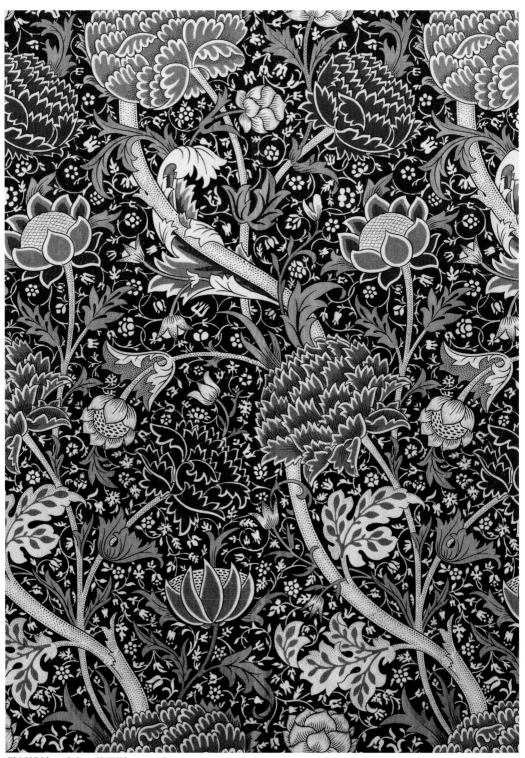

壁紙設計 威廉・莫里斯 1884年

激情的政治活動與古蹟保護運動——
出版事業的生命尾聲

　　莫里斯在一八八三年事業趨向顛峰之際，對政治與社會運動逐漸關心，一八八三年他仔細閱讀法文譯版的《資本論》，自己宣稱爲「社會主義者」，並且舉行初次社會主義講演「藝術、財富以及富裕」，並在牛津大學講演「藝術與民主主義」，這次講演由羅斯金擔任會議主持人。對於莫里斯生涯的時代區分而言，可以將一八八三年起視爲晚期，往後十二年之間，可以說是他事業顛峰與社會主義運動的參與時期。

　　就工藝美術運動的發展而言，莫里斯晚年美術工藝方面投入到書籍印刷的工作上，他一方面收集古代書籍，同時也將自己的作品印刷出版，晚年寫作不少散文集。羅斯金主張，排除機械，恢復工人角色，藉此確保設計品質。然而，莫里斯認爲傳統手工藝的生產與使用最高級素材之設計之間並無矛盾。因此，他認爲在不損害設計的情形下，盡可能採用新的技術生產。實際上這兩者在現實社會中並不相容，畢竟商品必需注意其市場，而如此昂貴的生產品並非一般民眾垂手可得。最後他所從事的生產事業是書籍設計，而這種產品卻只有富裕階層才能購買而已。

　　莫里斯去世前六年，成立了柯姆史考特出版社（Kelmscott Press）。爲了生產優良讀物，他設計三種字型，找來了雕版師愛德華・普林斯雕刻活字，並且製造出比中世紀紙張還要耐用的優良紙張。《黃金傳說》第一卷（1892）由莫里斯設計文字，瓊斯擔任插圖設計。《傑弗利・喬叟全集》（1896）也是由莫里斯與瓊斯聯合製作，上方是插圖，下方是這位中世紀人道主義者的詩句。總計莫里斯出版了五十三件，六十六冊著作，發行總冊數兩萬一千冊。其中最大製作是他去世前出版的《傑弗利・喬叟全集》。莫里斯所期待的優美書籍除了字型設計之外，採用新的印刷技術，附上插圖，洋溢出優雅的古典手工藝氣息，贏得收藏者的

《黃金傳說》第一卷
莫里斯、瓊斯與伯恩·
瓊斯合作
1892年11月3日發行
書籍（共三卷）
莫里斯木板題字，
伯恩·瓊斯插畫
30×21.5cm（單頁）

聖瑪格利特教堂速寫（外觀及窗）
亨利·布亞　1878年　10×16cm　古建築物保護協會

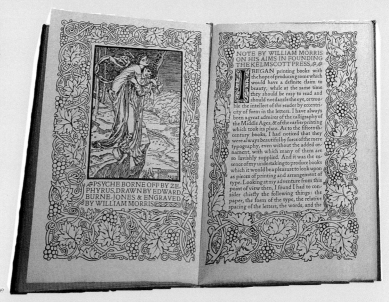

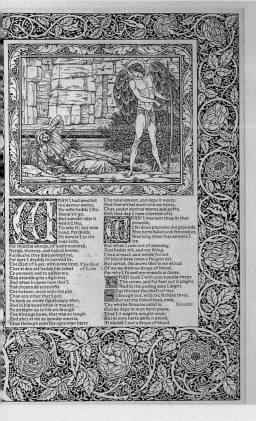

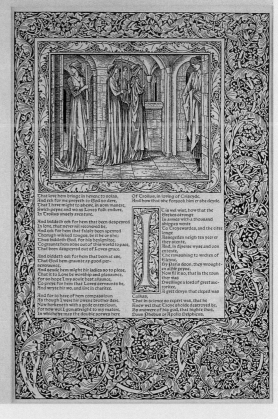

《傑弗利‧喬叟全集》

莫里斯、瓊斯　1896年　書籍、伯恩‧瓊斯創作87幅木版插畫，14種木版裝飾圖案，文字及周圍裝飾圖案為
莫里斯設計　57×28cm

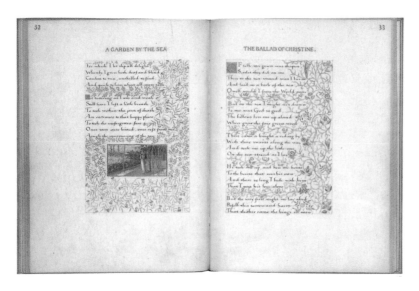

A GARDEN BY THE SEA　　　　　　THE BALLAD OF CHRISTINE.

《詩之書》
莫里斯、瓊斯、喬治・
華德　1870年
彩飾手稿本
維多利亞・亞伯特博物
館藏

垂青。《傑弗利・喬叟全集》結合了文學內容、紙張、印刷、插
圖、裝飾、製作、裝訂，可說是綜合藝術。對於世紀末的新藝術
而言，這樣的書籍設計提供了指導性效果。

　　莫里斯除了致力於商會的工作之外，實際上，對於政治以及
古蹟保護運動不遺餘力。在古蹟保護法尚未成立之前，從莫里斯
一八七七年三月開始寄出第一封信函開始，即引起廣大迴響，於
是成立了「古建築物保護協會」（SPAB），莫里斯擔任這個協會的

伯恩・瓊斯聽莫里斯讀
詩
瓊斯　1865年
彩飾手稿本
維多利亞・亞伯特博物
館藏

書記工作。「古建築物保護協會」負責登記古建築，並且加以監
控，對於修復工作給予適當建議；此外，他對於土耳其侵略巴爾
幹半島的事件表示關切，開始參與政治活動，一八七九年莫里斯
加入全國自由黨聯盟，擔任財務委員，對於機關報的發行給予經
費上的奧援。一八八〇年與自由黨決裂，一八八三年加入馬克思
主義團體民主同盟，以後改稱社會主義同盟，這時候起仔細閱讀
馬克思的著作；一八八四年因為內鬨脫黨，與友人成立設主義者
同盟，一八八五年因集會受到取締，入席旁聽，抗議判決結果，
於是以妨害公務被捕，他對此展開激烈抗辯，終獲釋放，聲名大
噪。莫里斯試圖整合社會主義運動的各種派系，日後這些派系成
為英國工黨的基盤。一八八九年參加英國代表團，出席巴黎召開
的社會主義者會議。一八九〇年莫里斯脫離社會主義者同盟，設

莫里斯1878年移居於柯姆史考特之家的室內一景1896年
18世紀末簡樸古建築

《社會主義書簡》之一頁
莫里斯　1894年

立哈瑪史密斯社會主義者協會，一八九三年參與起草「英國社會主義者共同宣言」。

對於莫里斯而言，形成他社會主義思想基礎的是馬克思。莫里斯在一八八三年與一八八七年閱讀了兩次馬克思《資本論》，這些思想成為他社會主義的觀念基礎；只是對於他而言，他的關注課題還涉及到美與社會等問題。最有名的著作當屬發表於一八八八年的四封書簡，日後稱為《社會主義信簡》，這份書簡在他過勞去世後出版。書中，他對於維多利亞時代的商業主義給予批判，他說：「從勞動者身上剝奪勞動的喜悅，摧毀為勞動者所需的所有美術，剝奪那些人鑑賞更高美術的力量，剝奪加以生產的機會，民眾美術與民眾宗教在新社會的勞動中被視為不適當，被加以掃除。如此一來，大眾怠惰於勞動，怠惰的他們卻被強制勞動。近代的經濟學家將此視為理所當然。在這種狀態中，改善人類的任何期望終歸無效。」莫里斯的觀點在此與羅斯金所提出的「美術是人類勞動喜悅的表現」相類似。並且最終成為他的中心思想，他們同時基於自己的社會主義觀念，對於資本主義提出批判。莫里斯晚年不斷透過寫作、講演來鼓吹他的社會主義思想，在他去逝前的一八九五年十二月二十八日在倫敦滑鐵盧車站前冒著細雨進行戶外講演，去世當年的一月在社會民主同盟年初集會中，講演反帝國主義運動。我們可以看到莫里斯不同於一般的美術工藝家，而是以實際參與展現出結合藝術與日常生活的熱忱。莫里斯在他生涯的最後二十年，進行了六百場講演。值得注意的是，一八八三年十

一月十四日羅斯金擔任主持人，莫里斯在母校牛津大學進行了一場講演，他說：「現今的社會制度的眞意是破壞藝術。剝奪生活的樂趣。……只要這種生活被延續下來，藝術的腐敗也就持續下來，這種情形永久下去，藝術終將枯萎而死。這正是文明的衰亡。」莫里斯批判當時藝術與資本主義制度之間的矛盾，提倡從生活之間所展現的藝術本質。爲了保護藝術，於是必須改革社會制度。一八八〇年代的後半期開始，莫里斯商會的工作由經理來掌管，然而莫里斯依然每週一次前往梅頓修道院工廠。對於藝術與日常生活之間的緊密關係，莫里斯以實際行動來勵行自己的終身理念。

一八九五年十二月莫里斯出席政治友人的葬禮歸來後，身體情形開始衰弱。隔年七月乘船前往挪威旅行四週，回到倫敦之後就再也沒有離開居家，一八九六年十月三日在友人、家屬圍繞下因糖尿病去世。遺體埋葬於當地村莊墓地，墓碑由終身友情不渝的同僚韋伯設計完成。

上圖：
「社會主義同盟宣言」
莫里斯起草　1885
下圖：
「阿弗列德‧里內爾：死之詩」
莫里斯作
1887

羅斯金的中世紀思想——
中世紀工會思想的繼承

莫里斯商會是近代手工藝復興運動中最具特色、發展最早與成熟的商會。這個商會的商品可視爲英國牛津大學展開中世紀復興運動的實際成果，從商品量化立場結合設計師與工業量產，涉及到教堂裝飾、日常用品的家具、壁紙、掛毯飾品以及金銀細工等龐大領域。設計樣式從中世紀的紋樣模仿到屬於自己獨特風格的商品，在產業革命的輝煌成果中展開自己風格。這個商會的商品設計由許多設計者共同完成，完成商會設計與委託生產之間的銜接，經由直接量產與品管監督而生產藝術性的商品，廣受當時英國社會歡迎。雖然莫里斯商會因爲二次大戰以及人才缺乏導致設計退潮，最終不幸落到轉讓地步，然而從莫里斯在世期間，這股運動已經由歐洲大陸的新藝術運動所繼承，並且擴散到更爲廣

大的層面。因此，莫里斯商會的商品可說奠定新藝術運動的豐碩成果。

　　美術工藝運動發生於英國維多利亞王朝。實際上是由美術工藝團體凝聚而成，他們大抵在工業革命的進程當中，對於美術工藝運動中採取相反態度，對於中世紀感到憧憬。不只如此，他們大多仿效中世紀的「工會」（guild）組織，這種組織結合商業與手工藝生產者，除了生產產品之外，也有技術獨佔、維持生產水準，並且保護會員權益的目的，成員之間相互扶持。這種有組織的商業組織延續到近代產業革命後的十七世紀才漸趨式微。然而，在十九世紀後半期開始，英國社會開始產生對於中世紀憧憬的呼聲，羅斯金是這股潮流的推波助瀾者。他著作等身，《現代畫家論》、《建築七燈》、《威尼斯之石》確立了他在美術評論的界地位，並出任牛津大學第一位美術史教授。一八四八年拉斐爾前派的成立即受到羅斯金思想的影響。

　　關於羅斯金的思想涉及層面包含藝術論、經濟論以及社會論等龐大領域，他在《現代畫家論》中歌頌泰納作品具有「真實」、「美」、「智慧」等特質。此外他在《威尼斯之石》第二卷第六章中將中世紀匠人與當時工廠勞動者進行對比，對於資本主義進行猛烈攻擊，呈現出「作為勞動人的喜悅表現的藝術」之理念，往後莫里斯對於這一章給予崇高評價，並且將其獨自刊行出版。羅斯金在這本重要著作中，指出：「為藝術而藝術」尚且不足，而是為「所有人類，為了認識真實的神的兩者之藝術」這一層面是他藝術論的重點。因此，當藝術家創造出美的喜悅成為社會的東西時，才初次可以說是永恆喜悅。於是《威尼斯之石》闡述了這樣的藝術思想。他就哥德建築的義大利都市，檢討了藝術家創作活動與市民鑑賞能力之間相互激盪的重要性、從事建築的職工與藝術家之間的關係，藝術創作與都市、建築生產、市民消費、觀賞活動有密切關聯，最後他指出「藝術具有使生活以及人類生命與生活發展的機能。」為了實現他的理想，羅斯金成立「聖喬治工會」，作為實踐中世紀田園思想的據點。即使羅斯金去世之後，這座工會組織依然存在。

相對於羅斯金這種非營利的組織，十九世紀中葉開始，出現了中世紀的熱潮。模仿古代工會組織的模式不斷成立，受到羅斯金思想影響而成立的工廠有馬克瑪多（Ar. H. Mackmudo, 1851-1942）所領導的「世紀工會」（Century Guild, 1882-1888）、足以與莫里斯商會抗衡的協會組織「藝術同業工會」（The Art-Workers' Guild）、阿胥比的「手工藝工會」（Guild of Handicraft, 1888-1908）以及美術與工藝運動相關的各種工藝團體都相繼開花結果，其中最為值得注意莫過於莫里斯創設的「莫里斯商會」。相較於羅斯金的工會採取非營利性的組織形態，莫里斯的「商會」則是營利團體，只是他採取了羅斯金的中世紀工會精神，工作分攤、利潤均分，從屬於工會的成員獨立創作各自擁有榮譽感，尊重勞動生產的審美樂趣。他們不只是往後歐洲興起的新藝術運動的先驅，也是現代設計的先河。

初期莫里斯商會藝術表現與美術工藝運動——中世紀風格的模仿

莫里斯商會從一八六一年成立到一八七五年改組期間，稱之為初期。創會名稱為「莫里斯・瑪爾夏・霍克納商會」（Morris Marshall Faulkner & Co.），從這個名稱可以知道，是由三人集資而成。創會會員有七人。他們最後因為理念與對於商業活動興趣的分歧，不得不改組。在這些創會會員之中，實際從事大量設計工作的是莫里斯、瓊斯、羅賽蒂以及韋伯等人而言，其餘的人可視為出資者或者是愛好者。莫里斯的作品不在此介紹，其餘的成員作品主要以瓊斯、韋伯為主。

作為莫里斯商會起點的是〈聖喬治傳說〉（ca.1861-62），這件作品出品於一八六二年巴黎萬國博覽會，由莫里斯彩繪、韋伯設計。羅賽蒂對於這件作品寄予相當大的期待；然而展出時，《建築新聞》在一八六二年八月九日刊物上對此加以批判：「繪畫正中央的金銀細工等東西，追求真實東西一般的外觀，才是必須從

聖喬治傳説（草圖・局部）
莫里斯彩繪、韋伯設計　約1861-62年

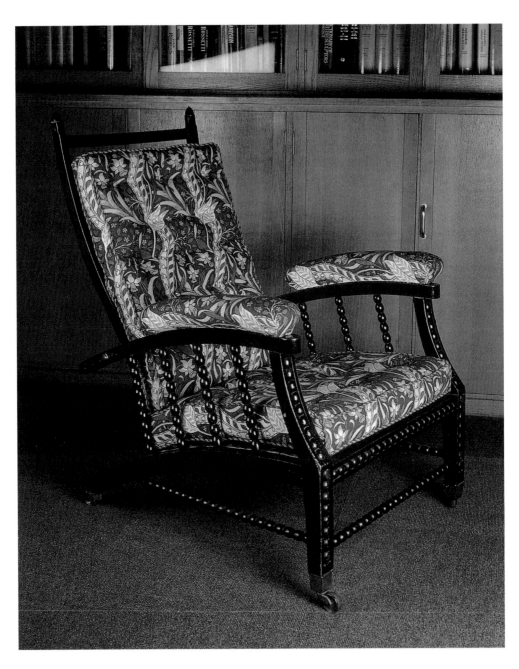

中世紀主義者中所必須驅逐的多數罪惡之一。」雖是如此，足以見到初期莫里斯商會的生產目標，以中世紀手工藝設計與製作為中心。〈扶手靠椅〉（ca.1866註冊）由韋伯設計，這件作品是莫里斯商會頗受歡迎的家具，線條簡單，造型具有流線型，紋樣顯示出莫里斯商會所愛用的唐草圖案。現存的莫里斯商會的前期家

扶手靠椅
韋伯　約1866年註冊
黑檀色加工木材
99×69×79cm

線條裝飾杯子
韋伯　約1860年　玻璃　12×8.8cm

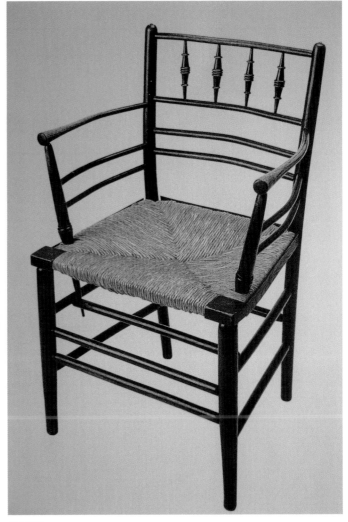

扶手椅
韋伯設計　1860年
山毛櫸材質黑檀色表面、藺草椅墊　85×53×41cm

具作品較為少見。〈線條裝飾杯子〉（ca.1860）也是韋伯所設計。在莫里斯商會的思考中機械主義的導入是資本主義社會的必然產物，因此導入新的技術、設計才是工業社會不可或缺的一部分。因此，在金工與玻璃器皿上面配合新的技術成為不可或缺的概念。製作者由詹姆斯・包威爾・安德・森茲公司進行製作，這家公司的孫子哈利・包威爾曾出席牛津大學羅斯金的講演而受到啟發，最終實驗並恢復這種傳統吹製玻璃的手法。

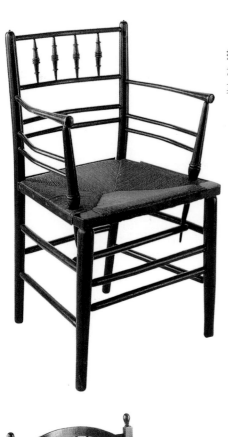

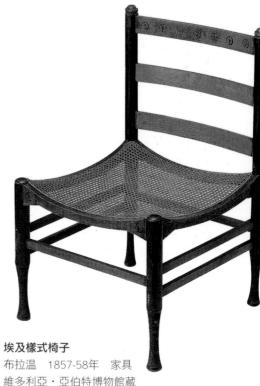

扶手椅
韋伯設計　1860年
莫里斯商會最著名的傢具

埃及樣式椅子
布拉温　1857-58年　家具
維多利亞‧亞伯特博物館藏

扶手椅
可能為羅賽蒂設計　1863年　家具
維多利亞‧亞伯特博物館藏

彼得・保羅・瑪夏爾是商會的出資成員，他在一八六二年到六三年之間至少提出十件彩繪玻璃的草圖。這些草圖幾乎是以一位聖人爲主題。〈彩繪玻璃草圖：聖米歇爾與龍〉（1862）充滿著動感與能量。一八六三年以後瑪夏爾持續了他的測量技師與衛生工學的工作。當一八七五年莫里斯試圖解散商會之際，他提出反對，建議以莫里斯・瑪夏爾商會名稱；然而改組成莫里斯商會之獨資企業後，他與瓊斯、羅賽蒂、馬德庫斯・布朗都獲得一千英鎊補償金。

　　拉斐爾前派畫家羅賽蒂雖然是商會的創始人之一，但是製作的作品相對的稀少。〈彩繪玻璃草圖：山上垂訓〉（1862）畫面上有鉛筆修訂痕跡，這些痕跡是莫里斯商會對於作品家以修定的慣

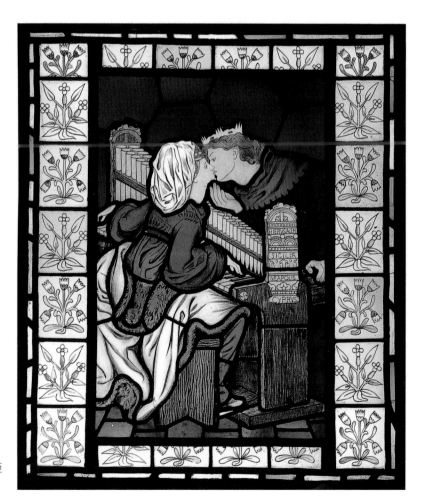

路易王的蜜月——音樂
羅賽蒂　1863年
彩繪玻璃　維多利亞・亞
伯特博物館藏

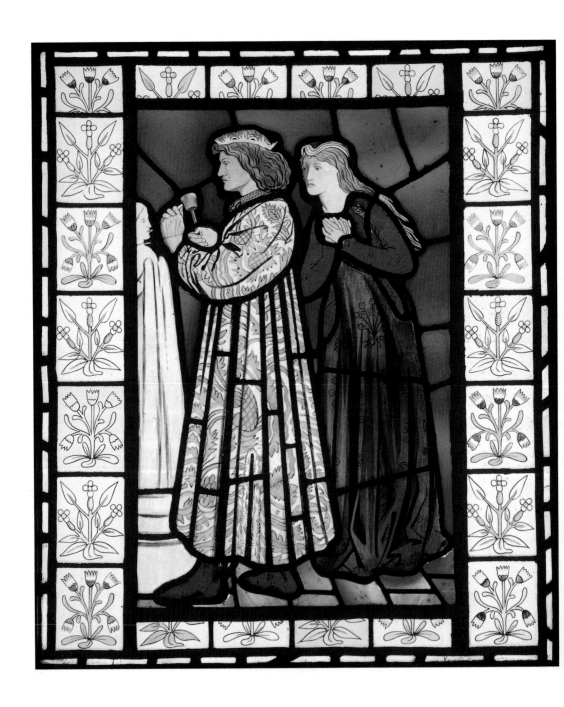

例，為莫里斯的筆跡。據說，畫中的馬利亞是羅賽蒂，基督是約翰·梅樂迪斯，聖約翰是史溫龐，聖亞可布是席梅翁·索羅門，而莫里斯商會的負責人莫里斯則扮演聖彼得，至於猶大則是美術商人康巴德。

路易王的蜜月──雕刻
瓊斯　1863年　彩繪玻璃　維多利亞·亞伯特博物館藏

商人女兒
瓊斯　1864年
莫里斯商會產品
彩繪玻璃
維多利亞・亞伯特博物
館藏

C.323·1927

王子
瓊斯　1864年
彩繪玻璃
維多利亞・亞伯特
博物館藏

佩內洛普

瓊斯　1864年　彩繪玻璃鑲嵌板　維多利亞‧亞伯特博物館藏

佩內洛普為希臘神話中珀涅羅珀的忠實妻子，丈夫遠征離家後，

拒絕無數求婚者，20年後等到丈夫歸來。

盛期莫里斯商會的藝術表現——
莫里斯商品風格的開創

　　莫里斯商會進行改組之後，生產力大為提昇，網羅各種領域的設計人才，產品也趨向於多樣化。其根本原因是商會營運的主要項目從教會的彩繪玻璃轉移到日常用品等領域所使然。然而在彩繪玻璃上依然可以看到莫里斯商會生產的軌跡，以及在工藝美術運動實踐上的理念變遷。

　　早期的彩繪玻璃由設計師設計，交付專門職工製作，莫里斯本人對此十分重視。因為羅斯金指出：「設計師最好必須具備關於進行設計的工作狀況、必要、界限等直接知識。」而這種理念最終在莫里斯去世之後才被克里斯多福・霍爾（Ch.Whall, 1849-1924）所實現。霍爾是美術工藝運動中彩繪玻璃的代表性設計師與製造業者，同時也是指導者。他畢業於皇家美術學院，雖立志成為畫家，以後卻在幾家彩繪玻璃工廠從事設計工作，自己在倫敦擁有工廠，在建築界具有影響力。〈勇士〉（1905）是葛羅斯塔大教堂壁龕的大玻璃彩繪，紀念第二次波亞戰役去世的葛羅斯塔聯隊的烈士，設計模仿聖經軍隊中的人物、聖人。

　　十九世紀初期機械與技術的進步，短時間內的大量生產，使得傳統工業受到龐大壓力。莫里斯對於新技術與紡織品的發展歷史相當清楚，因此使用植物性與動物性天然染料，結合嶄新附著劑以及合成品。他本人於一八七六年嘗試製作新的紡織機械，大量生產多委託給具有聲譽的紡織製造商生產，小量且新穎的設計則由莫里斯商會自行生產。莫里斯本人在紡織設計上具有獨自風格且著力最深；除此之外，約翰・亨利・達爾（J. H. Dearle）是後期莫里斯商會紡織圖案重要設計者。一八八〇年後半期，莫里斯的興趣逐漸轉移到古老典籍的出版與設計後，商會的壁紙與紡織設計大抵委託達爾設計。達爾在一八七

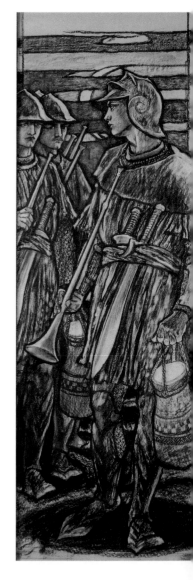

勇士
霍爾　1905年
彩繪玻璃窗草圖
154×57cm

八年進入莫里斯商會當助手，以後從事玻璃彩繪，並且在梅頓修道院工廠從事壁紙背景設計師的工作。一八九六年莫里斯去世後，達爾成為實際上莫里斯商會的正式藝術監督。〈水仙〉（ca.1891註冊）以水仙花與鬱金香為主題，環繞著曲線形成動感。

　　世紀工會創始人馬克瑪多的作品則在動植物表現上，偶而突破對稱形式，如〈孔雀〉（ca.1882）與〈克洛瑪鳥〉（ca.1884）呈現出極端抽線化與具象且不對稱的表現形式，還有在〈室內裝飾織品〉（ca.1884）也發現這種特質。馬克瑪多跟隨羅斯金學習，

孔雀
馬克瑪多　約1882年
織品　93×88cm

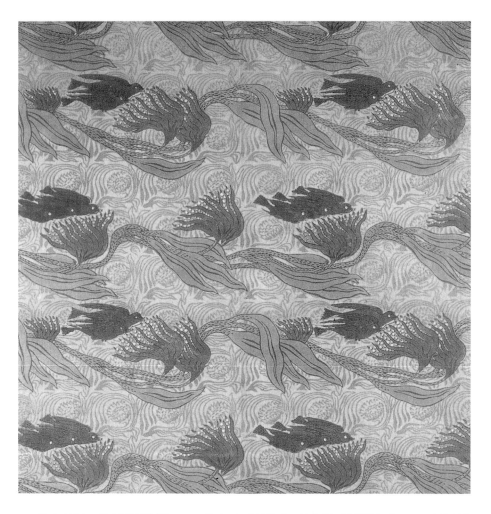

克洛瑪鳥
馬克瑪多　約1884年
織品　93×86cm

一八七五年成爲建築師，一八七七年設立「古物保護協會」
（SPAB）時與莫里斯才密切交往。馬克瑪多具有豐富的社會能
量，積極推動一八八五年「家庭藝術產業展」並支持產業復興與
產業運用協會。建築上留下許多膾炙人口的作品，譬如沙沃伊旅
館的改建以及自己居家的建築。他主張藝術家與購買者之間的直
接對話關係，而排除商人的仲介角色。世紀工會的壁紙由傑菲利
公司、紡織品與地毯則由曼徹斯塔公司製造。

　　此外，沃伊斯（Ch. F. A. Voysey, 1857-1941）如同莫里斯一
般從大自然中發現創造的泉源，他的作品時常出現抽象化的小鳥
造型。譬如〈小鳥與樹葉〉（ca.1900）表現出植物與小鳥所構成
的對稱畫面。

圖見77頁

內裝織品
馬克瑪多　約1884年
織品　83×48cm
（上圖）

主的贊歌
內裝用織品
帕西荷恩　1884年
93.5×86cm

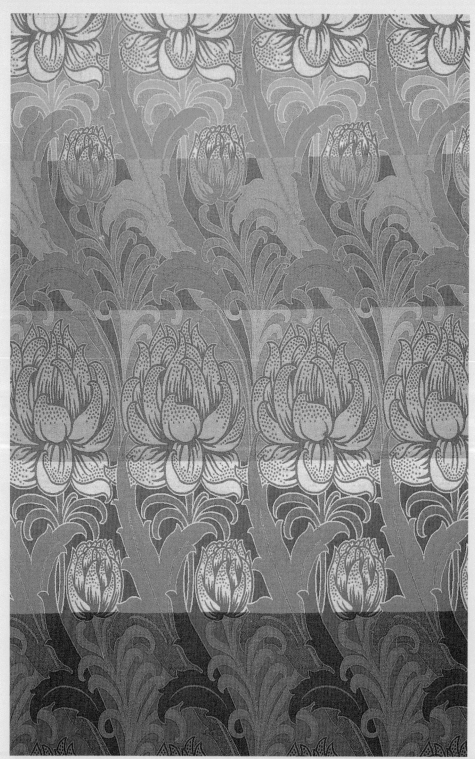

花的圖案裝飾　內裝用織品　沃伊斯　1896年　絹毛雙重織品　215×152cm

小鳥與樹葉
沃伊斯　約1900年　壁掛　178×120cm

壁紙的設計上，莫里斯呈現出中世紀的復古圖樣。而馬克瑪多、沃伊斯則有特殊且鮮明的獨立風格。馬克瑪多的〈花的圖案裝飾〉（ca.1896）幾乎採取填滿的花朵連續圖案來表現出豐富的色彩感覺。沃伊斯作品纖細與厚實兼具，〈植物〉（ca.1905）是此類作品，〈貓頭鷹〉（ca.1899）則採取穩定線條與具象的對象表現。

韋伯是莫里斯商會家具設計作品中的重要人物。〈扶手椅〉（ca.1911）設計者可能為韋伯，是莫里斯去世後的作品，呈現出莫里斯商會作品的纖細而優美的線條。除了莫里斯商會的家具設計之外，重要的家具設計師有艾倫斯特・吉姆森（E.Gimson）與沃伊斯。吉姆森是莫里斯前往吉姆森出生地的勒斯達「藝術與社會主義」講演時認識的建築師，爾後由莫里斯介紹到倫敦塞丁建築事務所服務。一八八六年他在藝術工作者工會中注意到椅子設計，於是學習了英格蘭傳統椅子製作，他日後與威廉・勒沙比、馬可特尼、勒吉那爾特、普羅菲爾德與西德尼・般斯利共同主張「提供卓越設計與良好職工精神的家具」，〈Bedale椅〉（ca.1920）具有了莫里斯商會所特有的採取大自然元素的風格。然而，吉姆森的作品，譬如〈扶手椅〉（ca.1915）呈現出裝飾藝術的趨向。相對於此，沃伊斯的作品則是厚實且單純的表現風格，如〈桌子〉（ca.1900）。

玻璃器皿的重要設計師有哈利・包威爾（Harry Powell）。他的設計風格足以窺見歐洲大陸的玻璃技術，風格呈現出植物的自然效果與巴洛克的金色元素，如可能為包威爾設計的〈威尼斯風玻璃杯〉（ca.1880）。除此之外，同樣命名為〈威尼斯風玻璃杯〉（ca.1881）（作者不詳）的作品機能性較弱，裝飾風格與造型表現較為濃厚。然而，值得注意的是與莫里斯關係密切的代表作家威廉・亞沙・史密斯・班森（W. A. S. Benson），他與瓊斯認識後，經由介紹認識了莫里斯。班森結合金銀細工的各種技術表現手法，包含鑄造、盤旋細工、曲折以及敲擊等表現可能性，作品受到各方喜愛，然而仿製品眾多。〈咖啡壺〉（ca.1889）、〈壁燭台〉（ca.1890）線條優雅且富有新藝術的流線型風格。

圖見66頁

圖見82、83頁

圖見81頁

圖見85頁
圖見85頁

圖見86、88頁

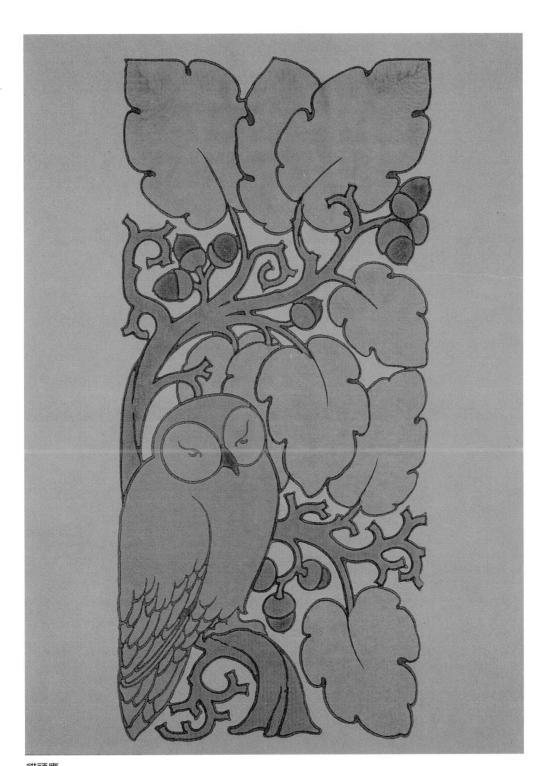

貓頭鷹
沃伊斯　約1899年　壁紙　木版印刷　63×44cm

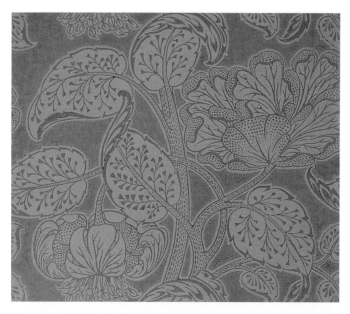

花葉
沃伊斯　約1895年　壁紙　木版印刷
63×71cm

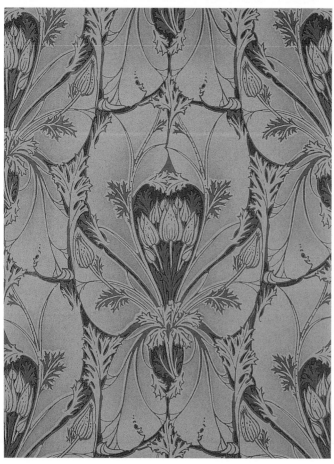

植物
沃伊斯　約1905年　壁紙
木版印刷　76×53cm

上左圖：
桌子
沃伊斯　1900年　橡木
高72cm　桌面59cm²

上右圖：
附抽屜的化妝鏡
沃伊斯　1919年　橡木材，鏡固定於上端，下端有
鳥頭形木材形調節鏡面角度
73×47cm

右圖：
床邊桌
吉姆森　約1910年
橡木材質、鑲嵌黑檀等　80×44×30cm

扶手椅
吉姆森　約1915年
橡木材質、藺草椅墊
114×64×44cm

扶手椅
貝里・史柯特
1906年　染色木材、珍珠母貝象眼、座布
118×65×55cm

Bedale椅
吉姆森　約1920年
梯狀椅背、藺草椅墊
97×46×37cm

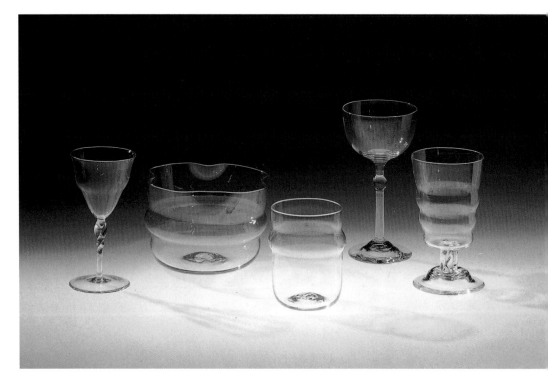

右圖：

威尼斯風玻璃杯

作者不祥

1881年

腳飾金箔、盃外側裝飾透明玻璃

璃

熔接　高18.5cm

左圖：

高腳杯

包威爾設計

1899-1900年

玻璃、螺旋狀腳、杯飾金金箔

色裝飾　高23.5cm

右圖：

威尼斯風花器

包威爾設計

1880年

30×14cm

左圖：

威尼斯風玻璃杯

可能是包威爾設計　約1880年

玻璃、金箔杯腳　高23cm

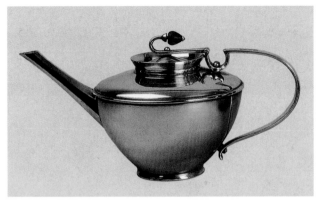

茶壺
班森　1900年　銅銀鍍金
基面有「W・A・S Benson」的印記
24×26cm

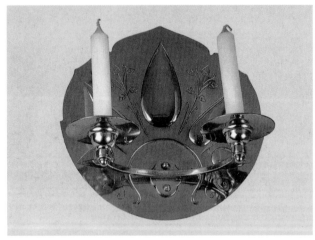

壁燭台
班森　約1890年　24×26cm

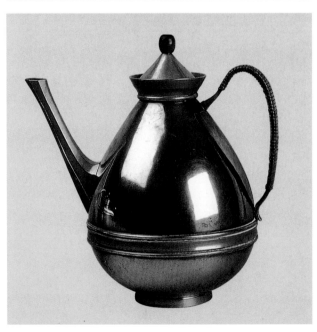

咖啡壺
班森　約1899年
銅、黃銅與藺草把手等
23×23cm

透空金銀細工別針
瓊斯　約1885年
綠色、紅色琺瑯、土耳
其石、珊瑚等
3.5×3.8cm

圖見89頁

　　莫里斯商會中較少有寶石設計，且這門設計的對象原本就爲
富裕階層，實際在莫里斯商會產品所標榜的社會大眾日常生活品
有所距離。瓊斯設計的〈透空金銀細工別針〉（ca.1885），具有莫
里斯商會採取植物影像的表現風格。出生於曼島的畫家兼珠寶設
計師亞西巴爾德‧諾克斯（A. Knox）風格最爲突出，具有反保守
主義色彩，〈金墜子〉（ca.1900）以及〈項鍊〉（ca.1900）都具有
嶄新的設計風格，將線條加以有機性的變化，風格近於大陸新藝
術。除此之外，對於歐洲大陸的維也納工廠產生影響的設計師，
有創設手工藝工會的阿胥比，〈銀墜子〉（ca.1900）以及〈銀墜
子〉（ca.1906），他對於金工的知識出自於翻譯中世紀錢尼尼的

銀墜子
阿胥比　約1900年
銀、土耳其石、琺瑯
24×12.5cm

「五月女王」十字架
亞瑟·塞凡
黃金花葉
8×6.5cm

金墜子

諾克斯　約1900年

黃金、月長石與琺瑯　4×2.5cm

金墜子

諾克斯　約1900年

18K金、中央為月長石，周邊設計有葉形寶石
4×2.5cm

金項鍊

M・金格　1900年

黃金、寶石　5×9cm

扣形飾物
達溫‧莫里斯
1900年
銅、彩色玻璃、銀飾
7.5×4.5cm

銀墜子
阿胥比
1906年
銀、中間鑲紫水晶羽翼設計
5×5cm

銀墜子
亞瑟・卡斯金
1906-7年　中央橢圓形琺瑯飾有手描
飛鳥、周邊飾巴洛克珍珠
4.2×4.7cm

銀墜子
1907年　銀細工飾有珍珠母貝
5.5×4cm

《自傳》，風格結合了古典的圖案表現與幾何傾向。

威廉·莫里斯商會結合眾多設計，產生了較為規模的美術工藝運動，開啓新藝術的第一步，彌補了中世紀到近代工業革命所產生的裂痕，開啓新藝術時代藝術家多元性參與設計領域的潮流。這股潮流使得藝術家與工業革命的相互關係發生曖昧現象，也深化了工藝的藝術性，對往後專業設計師的發展起了深遠影響。

莫里斯舊藏書
馬克斯《資本論》
1884年綠色皮革金紋
設計

莫里斯商會的壁紙與織品

莫里斯商會製作的日常裝飾用品當中，最具日常性同時也是流傳最爲廣泛的應屬壁紙與織品。這些商品設計可以反映出莫里斯的中世紀品味，以及逐漸產生的社會主義意識，隱含著商品的社會性以及集體勞動生產。這些商品紋樣許多都經過專利註冊，雖是如此，莫里斯商會屬於中世紀工會的組織系統，因此在設計、編織或者印染上面，充分反映出不具名的職工精神。在此，我們將從刺繡、染織、掛飾織品與地毯以及紋樣設計、生產與相關人事等方面來了解莫里斯商會的生產活動，莫里斯商會的壁紙與織品可說見證了英國美術工藝運動的興衰。

刺繡

莫里斯與刺繡的淵源是在一八五六年一月二十一日進入建築師喬治·愛德華·史特里克事務所開始，雖然他僅在此學習九個月，然而對他往後紡織刺繡、手染紡織品發展產生深遠影響。史特里克不只是一位受高度評價的建築師，同時也是中世紀哥德樣式的復興者，除了設計教堂之外，也高度關心裝飾與華麗的設計表象之呈現；於是他從事家具、日用品收納庫的設計，刺繡在這

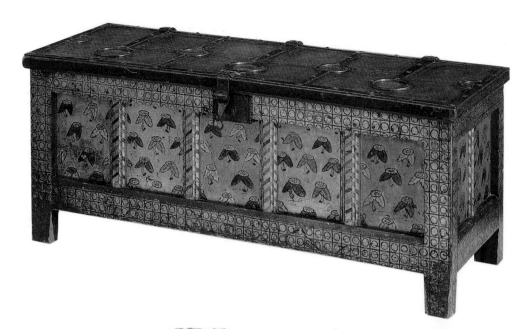

櫃子

菲利普・韋伯設計　1862年

難忘之美

威廉・莫里斯設計　1860年初葉

刺繡壁掛

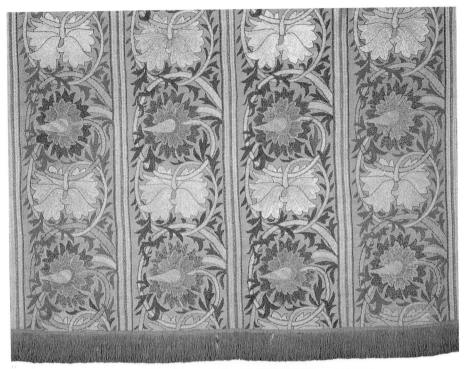

罌粟花 莫里斯 1875年設計 絲線、亞麻布（祭壇刺繡用布） 81×193cm

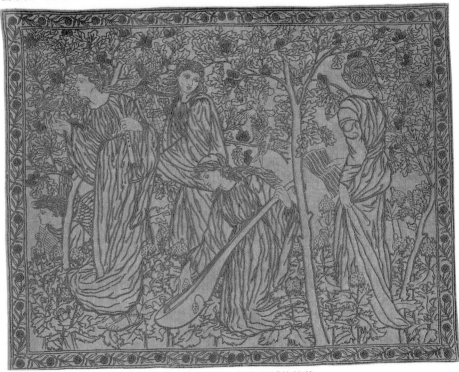

樂土 莫里斯 1875年 刺繡壁掛 維多利亞・亞伯特博物館藏

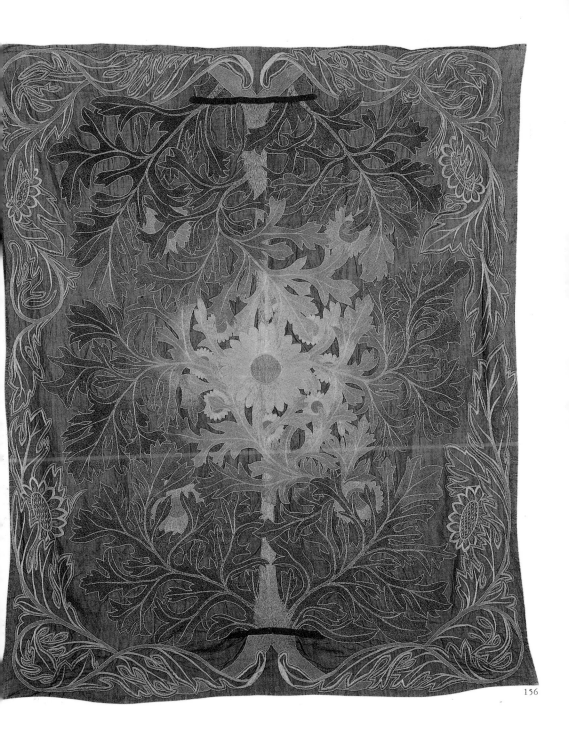

156

向日葵

莫里斯　1876年　刺繡壁掛　維多利亞・亞伯特博物館藏

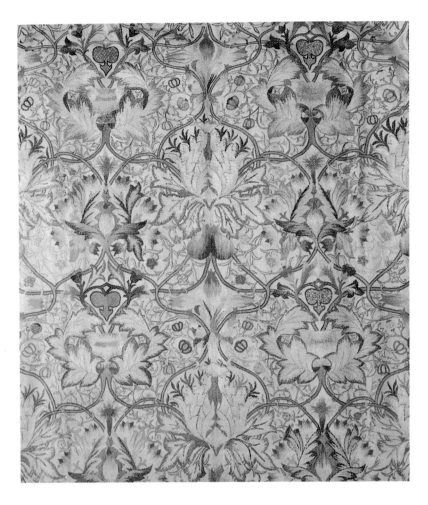

朝鮮薊圖案掛布
莫里斯　1877年設計
刺繡

些用品上也就扮演著主要角色。他的妹妹與亞格涅斯・布連科共
同創設了「教會刺繡婦人協會」，日後這個小團體設計了許多十九
世紀的卓越教會刺繡。莫里斯不只受到這個工廠採行設計的製
法、完成紋樣影響，同時也吸收了史特里克依據個人品味如何進
行這樣的工作以及為什麼必須如此實踐等問題。史特里克的刺繡
設計題材就本質而言主要是中世紀末期，如石榴、朝鮮荊等花
卉。

　　莫里斯商會紡織品設計師首推莫里斯以及他終生友人瓊斯，
他們倆人早從一八五七年離開史特里特事務所後，一起遷居紅獅
子十七區，此後從事許多媒材實驗、裝飾技術，從雕塑到彩繪玻
璃設計等領域，甚而學習手染；莫里斯此時學習刺繡技術，在此

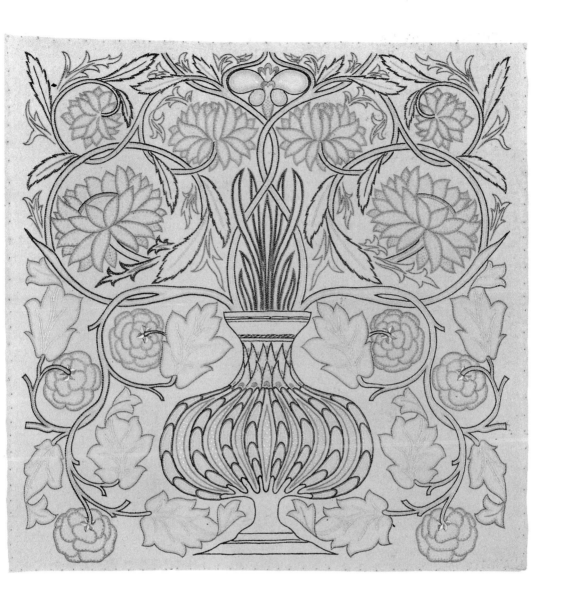

花卉
莫里斯與梅伊‧莫里斯
1878-80年　刺繡
維多利亞‧亞伯特博物
館藏

獲得初步認識。爲了解決設計問題，莫里斯深覺有必要了解技法
過程中的基本知識，於是模仿古代紡織框架，製作了木製刺繡框
架，羊毛刺繡用線則請託他所熟悉的居住於郊區的法國老人代爲
染色。他不斷學習，終於獲得紡織品知識。莫里斯希望實現中世
紀掛飾織品給他的創作靈感，然而他並非如同史特里克採用絹、
金屬線，其背景與刺繡用的線條均採用羊毛，只是羊毛易斷，容
易糾結，於是必須探索更多手法來解決問題。莫里斯最初設計與

兩面刺繡桌面設計
莫里斯　1876年　鉛筆、水彩畫紙
92×85cm

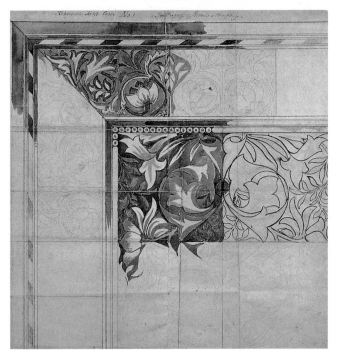

葡萄（祭壇正面覆飾刺繡設計圖，部分）
莫里斯　約1879年　98×85cm

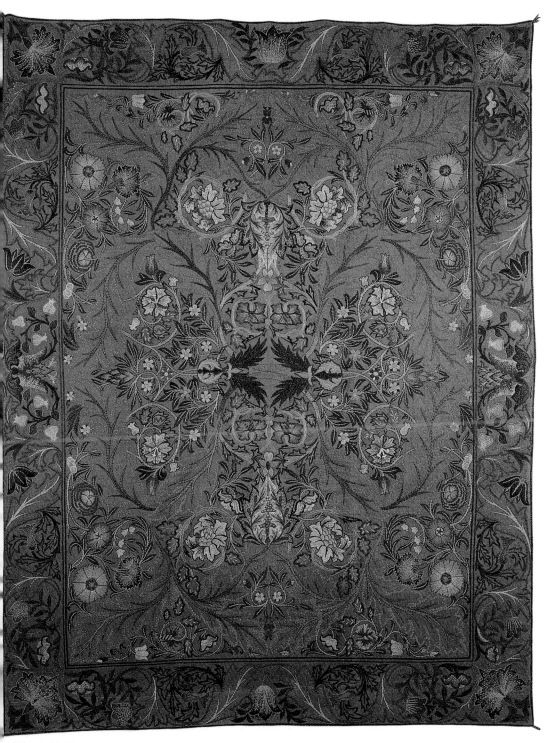

花草圖案刺繡掛布　莫里斯設計　莫里斯商會出品的刺繡
1878-80年　梅伊・莫里斯等人刺繡　54.6×54.6cm　維多利亞・亞伯特博物館藏

親自刺繡的作品為〈如果我可以的話〉這個文字標題的作品。技法而言，並非表面刺繡，而是一連串不規則的長短針刺繡而成，質感上可以獲得如同紡織而成的掛飾織品般的肌理與厚重感，鮮豔的顏色是採用苯銨染料染成的縫紉線條來刺繡，四隻小鳥整齊排列，畫面益顯樸素，樹枝表現得茂盛又典雅，果實立體。這件作品的技術尚屬初階，同時是唯一一件使用化學顏料的作品，也是他存世作品中唯一一件自己設計、刺繡完成，現今存世的，不是他設計就是他刺繡而成的東西。身為設計師，在一八五〇年代後期，莫里斯已經獲得肯定，畫家羅賽蒂說：「在從事所有彩繪裝飾與這類工作的近代人中，沒有人足以與他並肩而立。」同時，一八五七年羅斯金推薦他為大英博物館原稿保存科官員時指出：他是不低於十三世紀圖案工的人。這段時期，莫里斯埋首於十三世紀文學的研究，對於所有中世紀文化的輝煌表現讚嘆有加。

聖詹姆斯宮殿：花園用刺繡金具包裝布試作品
莫里斯　1881-82年
刺繡　維多利亞‧亞伯特博物館藏

鳩
達爾於1895年設計，由巴蒂夫人在絲上刺繡
維多利亞‧亞伯特博物館藏
（右頁圖）

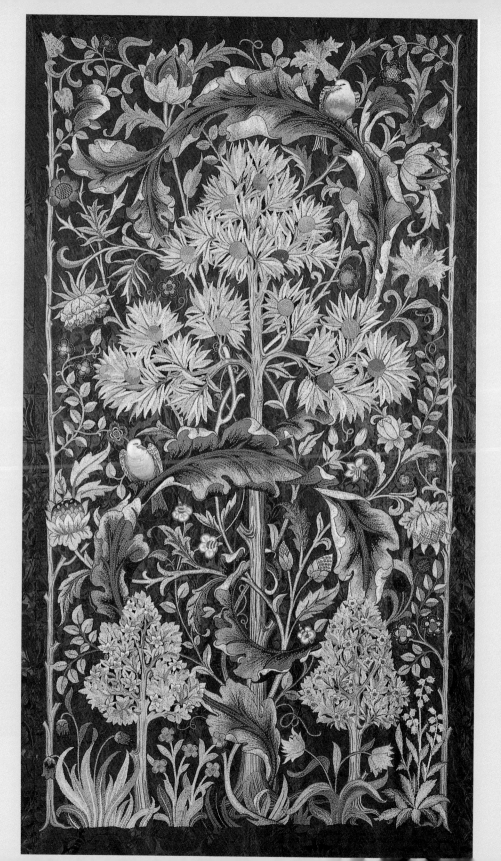

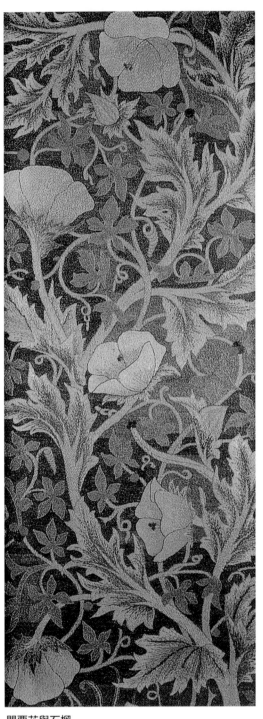

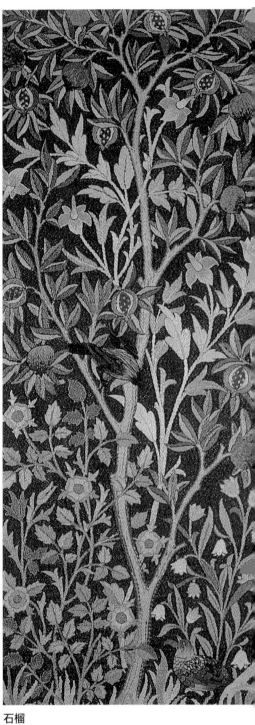

罌粟花與石榴

達爾　約1890年　刺繡絲巾　137×58cm

石榴

達爾　約1890年　刺繡絲巾　143×63cm

莫里斯設計

「莨苕葉」壁紙圖樣

鉛筆、水彩、不透明油漆染料

1874

莨苕與葡萄
莫里斯　約1890年
刺繡　絲布、裡地加木
棉　179×246cm

　　莫里斯商會成立於一八六一年，初期使用了捺染羊毛嗶嘰織品，為此他前往約克郡羊毛製造業者，獲得了掛飾所需的紋理與適當重量的物品，色彩方面，羊毛本身也具有微妙且含蓄的特質。此外，莫里斯採用色調上也喜歡變化無窮的印度藍染料，因此，初期作品在背景上呈現出厚重的毛織染料的手法。商會初期的刺繡工作大多由莫里斯親人與朋友們從事，特別是妻子珍妮·莫里斯與妻妹佩姬，喬治亞·布恩·瓊斯還有擔任會計霍克納的姊妹露希、凱特以及商會領班的妻子喬治·康普菲爾德夫人。

　　一八七○年代莫里斯的刺繡技術比以前更加洗鍊，已擺脫模仿中世紀樣式，開發出刺繡的技術，不論是對刺繡沒有經驗的人或者莫里斯商會原有職工，都能在色彩等的創造過程中扮演角色。對於莫里斯成熟樣式產生影響的是，一八七五年開始與絲綢染色工人多馬斯·瓦特與位於史塔霍德夏的里克地方的染色場有

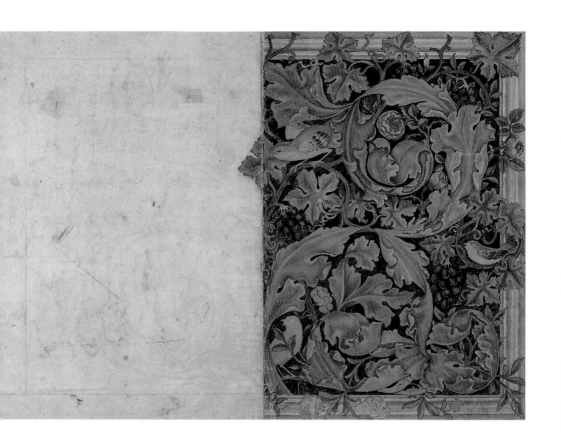

長期往來。他們共同志向是希望復興植物染料的技法與祕訣。莫里斯從瓦特那裡獲得染色實驗、便宜生產初期的印刷紡織品，從里克工廠那裡學習到共同作業的方法。瓦特日後模仿莫里斯圖案樣式並且註冊註冊，爲此莫里斯更注意設計上的魅力表現，並且將印刷後的刺繡材料擺設於商會內販賣。第二點是，莫里斯逐漸對歷史上的紡織品感到興趣，時常到南劍橋博物館（現今維克多利亞·亞伯特博物館）進行研究，於是，發展出莫里斯自信且不輸於在世者而得以活用的東西。在頻繁進出美術館的過程中，他有機會品味到許多不同時代、文化的產品，於是擴大了向來侷限於中世紀品味的格局，最終，表現出莫里斯的獨特風格，亦即單一主題與反覆主題的設計。從基於歷史研究的紡織品中創造出自己的主題，於是石榴、朝鮮薊成爲常見圖案，一八七〇年代後期，莫里斯商會掛飾織品的特徵是不斷反覆水平與垂直的紋樣圖案，此外這些圖案出現的原因之一是一八七五年莫里斯開始著手

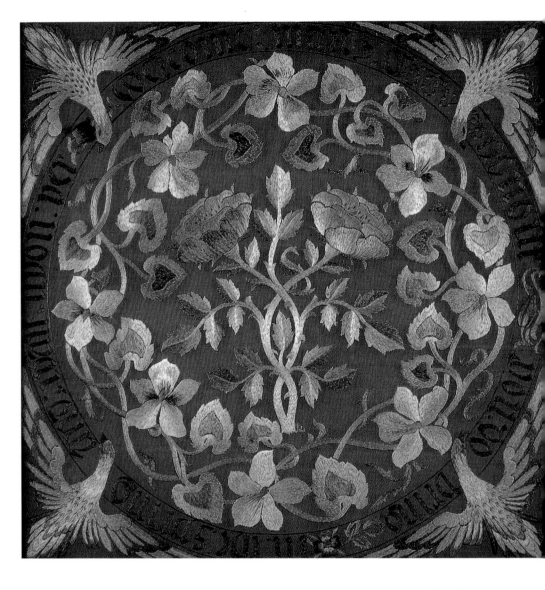

宮女們

梅伊・莫里斯　1890年

刺繡　65.5×65.5cm

於木板捺染與編織。一八七○年代後期，莫里斯商會快速膨脹，刺繡設計與完成品廣泛流通市面，打破了機械紡織所壟斷的局面，在這類商品中引進新技術與設計手法，於是他成為與英國皇家藝術刺繡學校最初建立關係的人，這所刺繡學校創建一八七二年，是當時設立的眾多刺繡團體與協會中最具聲望的學校。

　　莫里斯的特定刺繡之所以能成功，原因在於從外面招募刺繡工人及委託家庭代工刺繡，於是將莫里斯工廠設計的圖樣反覆完成或者更改設計。一八七○年代後期，莫里斯已經無暇於刺繡部

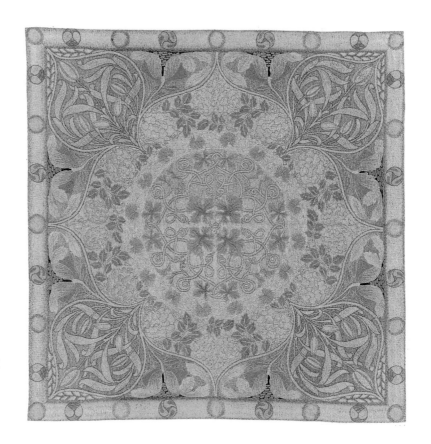

桌布
梅伊・莫里斯　1890年
設計、1895年製作
刺繡　維多利亞・亞伯
特博物館藏

門，因為他逐漸專注於地毯、捺染紡織品以及編織紡織品，使用於刺繡上的設計逐漸減少，這些後期使用的地毯紋樣，雖然形式多樣，但設計數量相對不多。最受歡迎的當屬〈老鼠簕植物〉（acanthus）。一八八五年之後，莫里斯商會刺繡部門的經營由莫里斯的二十三歲的女兒梅伊・莫里斯（May Morris, 1862-1938）來負責，此後的設計作品由她與莫里斯助理達爾來負責。

　　梅伊・莫里斯向來少被恰當評價，她幾乎沒受什麼正規教育，一八七三年九月到七六年四月為止，接受不到三年正規教育，一八九〇年六月，他與當時社會主義同盟祕書亨利・哈立提・史帕林格（H. H. Spring）結婚，只是這段婚姻關係維持到一八九八年，宣告離婚。婚後梅伊搬出娘家，借居於哈瑪史密斯・史特拉區八號，離柯爾姆斯科特之家的雙親住所不遠。許多刺繡工人在梅伊居家的客廳工作，由她監督，這些工人都是由地方上刺繡學校應徵而來，其中最得力的刺繡工人有海倫・梅亞麗・萊

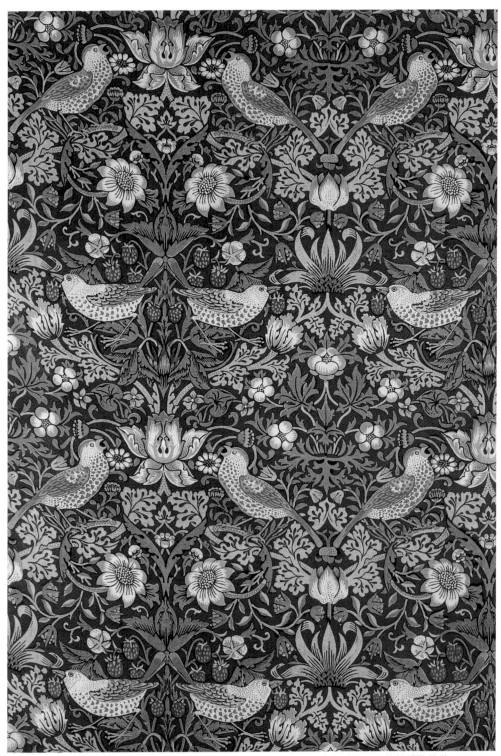

草莓賊　莫里斯　1883年註冊　織品　以對稱的圖案反覆連續　維多利亞・亞伯特博物館藏

梅伊‧莫里斯於1895
年設計，二種刺繡樣
式之一。

特，一八九一年應徵來此，還有著名詩人葉慈的妹妹莉莉，此外
尚有莫德‧提根、史特法妮‧波皮亞諾波洛斯、埃梅麗夫人、梅
亞麗‧德‧摩根以及商會主任兼家具設計師的妻子喬治‧雅克夫
人等。當時刺繡的價格計算方式是，一條刺繡掛飾織品如果需要
三位刺繡工人完成，總額23英鎊6便士，以最豐富的刺繡工莉莉而
言，兩星期半的工錢爲3英鎊7西林格6便士。

　　十九世紀末到二十世紀初期，莫里斯商會刺繡部門的成功，
在於梅伊的設計研究、刺繡作業以及其嚴格監督。一八九六年刺
繡部門遷居到牛津街四四九區，以後數年又遷到柯爾姆斯科特之
家，只是兩次遷居後，她都扮演顧問的角色。她所設計的出色作
品有根據〈格子架〉壁紙所設計的一套床套，這件作品從一八九
一年到九四年由莉莉、莫德‧提根、海倫‧萊特以及梅伊親自刺
繡完成。此外〈六月〉、〈果樹園〉等也都是梅伊傑作。一八八〇
年她也對書籍裝訂技術產生興趣。梅伊在刺繡領域上的才能，比
起父親還要專業，除了技術之外，也不斷發表文章，一八九三年
出版了《裝飾刺繡》，書中論述到刺繡史、手法解說、過去用例
等，對於刺繡家以及讀者而言可說是專門著作。此後，她也發表
了不少有關紡織品的論述，同時，熱情投入政治。她的偉大事蹟
之一是一九〇七年創設女性藝術家協會，這一協會聚集當時的女
性藝術家，有時一起工作。一八九七年起擔任藝術工藝美術中央
學校的瑪姬‧葛理葛斯的刺繡教室兼任顧問，一九〇五年到一二
年之間，長達七年擔任該學校的兼任講師，在曼徹斯特、雷斯塔
的美術學校進行刺繡藝術講演。一九〇九年冬天到隔年春天，她
到美國進行講演旅行。一九一四年母親珍妮去世，一九一六年成
爲柯爾姆斯特女子大學校長，一九二三年起過著鄉村生活，同時
對生活於週遭的女性傳授刺繡技藝。她在世時，設計作品與莫里
斯商會的作品混淆不清，出版著作也缺乏影響。只是從今日而
言，她從一九一〇年以後減少商會內的刺繡工作，管理也相對減
少，隨之商會刺繡逐漸偏離莫里斯精神。

染織

　　莫里斯・馬夏爾・霍克納商會成立之後，莫里斯注意到如果想要從家具以及室內裝飾方面獲得更多訂單，就必須生產室內裝飾所需的商品，特別是具有花紋的染織、壁紙、窗簾以及家具掛飾。

　　一八六五年莫里斯將工廠從紅獅區遷移到皇后區二十六號之後，商會全體員工簽署了二十一年租金50英磅10西林格的簽約，往後商會在此建立了長達十六年的據點。莫里斯最早在一八六二年設計出三件反覆紋樣的壁紙，他稱之為〈雛菊〉、〈果實〉以及〈格子架〉，這些紋樣他採取自己在紅色之家庭院栽植的薔薇、果樹以及花卉為設計圖案，而之所以成功在於他向來關心造園、園藝以及植物學。相隔六年，莫里斯又根據歷史紋樣的派生中，設計了〈威尼斯〉、〈印度〉以及〈安妮女王〉等壁紙名稱。

　　就生產而言，莫里斯決定採用木板印刷，在一八六六年前往多瑪斯・克拉克森擁有位於蘭卡郡普列斯頓的染織工廠，他從中選取一八三〇年到三五年採用的紋樣。這些紋樣大體接近於中國圖案，一種為小桔梗，一種為中國牡丹（俗稱芍藥），〈小花梗〉結合了中國牡丹、竹子紋樣，其中纏繞著桔梗花，還設計了〈大花梗〉、〈攀藤草〉等紋樣。就染料而言，化學染料的發現是十九世紀的一大貢獻，初期印刷品採取合成顏料達成了莫里斯的預定

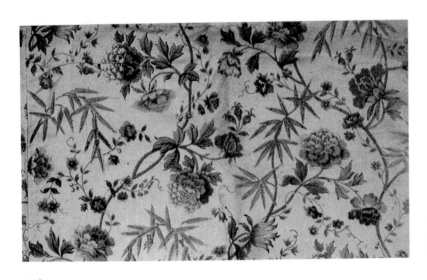

小花梗
莫里斯　1866年模寫
壁紙　89.5×91.5cm

110

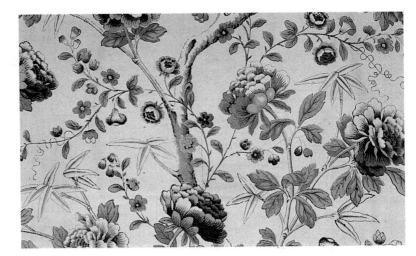

大花梗
莫里斯　1866年模寫
壁紙　86.5×91.5cm
美國費城美術館藏

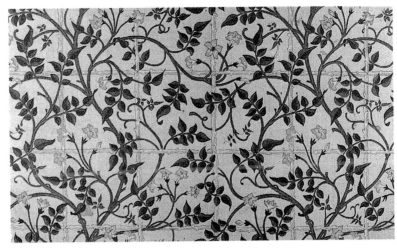

茉莉的圍牆
莫里斯　1866-70年
壁紙　45×45.5cm

目標，〈茉莉的圍牆〉也是採取克拉克森的相同顏料捺染而成，呈現出莫里斯所喜歡的黃綠色、黃色以及茶色系等顏色。

　　一八五六年帕金斯發明了紫藤色的苯安染料，接著發現其他化學染料，這些染料的持續出現幾乎可以製造出任何顏色，色調相當鮮豔，於是在國際市場與國內商場間產生極大變革，不只擴大了市場需求面，同時使得傳統染料遭受嚴重挑戰。對於業者而言，這些化學顏料具有便宜、迅速以及容易使用等特色，於是競相採用，導致傳統染料的輸入相形困難。但，相對的，這些化學染料在使用上卻是過於鮮豔，容易褪色，一經洗濯快速掉色，有時染色過程也會產生全然變色的情形。

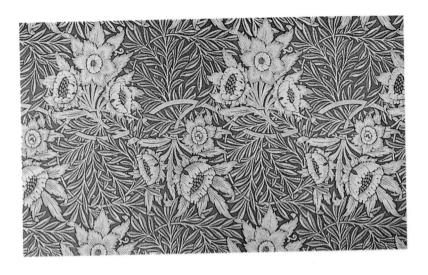

　　莫里斯風格的色調初次產生於一八
五九年的深紅色與暗藍色。爲了克服褪
色的問題，莫里斯認爲深色調雖經光
線、空氣曝曬，到了購買者手中也還依
然會留下色彩。於是他選擇深色調，此
外歷史上的顏色也都是植物染料，由此
考量而設計了〈鬱金香〉、〈柳葉〉，一
八七三年十二月三十日註冊專利版權。

一八八九年莫里斯在美術工藝協會舉行了「作爲藝術的染色技法」
講演，在講演中提到自己所喜歡的三種顏色，亦即紅色、藍色以
及黃色。紅色是莫里斯色彩中的「王色」，原本使用於雅典，莫里
斯再次加以復興；藍色來自印度藍，使用於羊毛最佳；黃色出自
於橡樹皮，最欠缺耐久性，因此在染色後才加以定色，必須始用
米糠處理。此外則稱爲等和色（secondary color），亦即次等色，
分別有黑色、綠色、紫色以及橘色。

　　莫里斯商會的染織部門負責人華德爾將莫里斯設計的作品，
以實驗性手法分別採用於各種質地上，譬如彈性織品、絹布、混
紡以及細羊毛等，設計了〈金盞菊〉、〈飛燕草〉以及〈非洲金盞
菊〉等，〈金盞菊〉、〈飛燕草〉則是最先採用的壁紙設計。莫里
斯商會的重要圖案設計者還有一位，同樣是商會創設人霍克納的

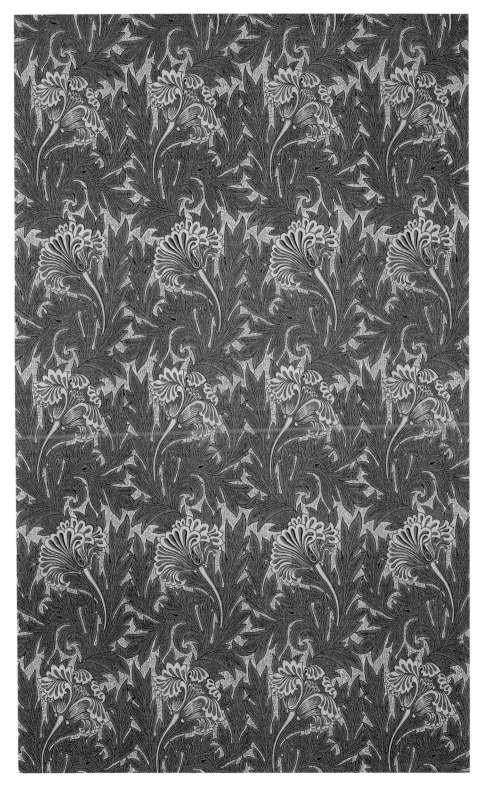

113

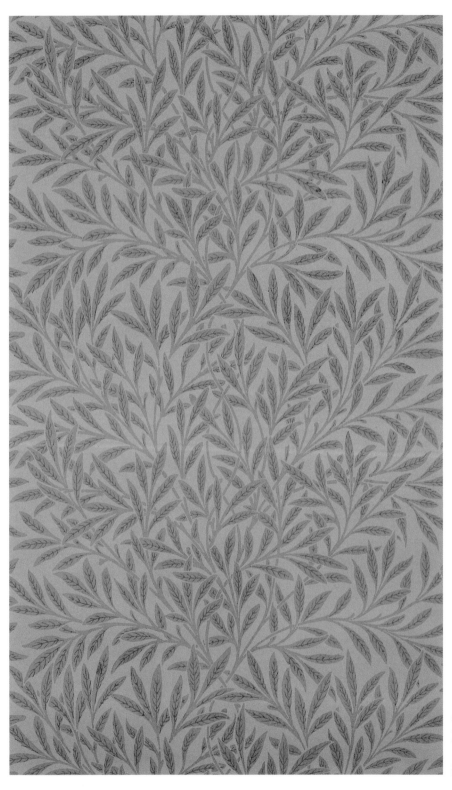

柳葉
莫里斯
1874年註冊
壁紙　90×56cm

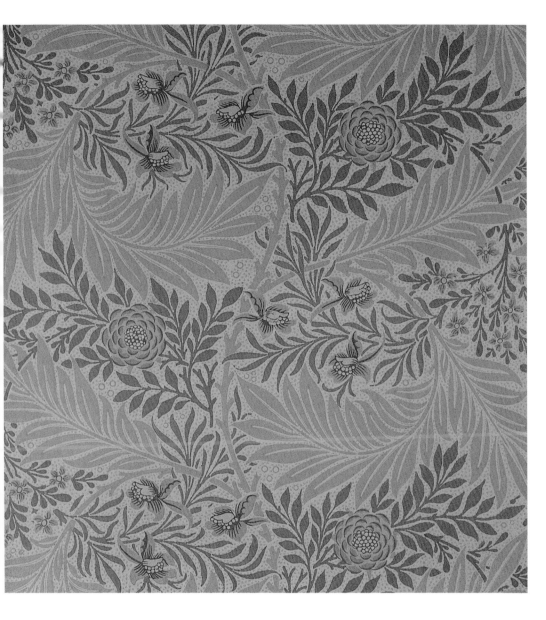

圖見118頁

姊姊凱伊‧霍克納。凱伊設計的紋樣分別有〈康乃馨〉、〈葡萄樹與石榴〉、〈芍藥〉及〈向日葵〉、〈老鼠簕葉〉，她不只擅長於紋樣設計，在刺繡、彩繪磁磚、彩繪陶瓷以及石膏塗繪等方面，對莫里斯商會貢獻卓著，同時與莫里斯、瓊斯家族關係良好。

飛燕草
莫里斯
1872年註冊
壁紙　68×54cm

　　在設計〈飛燕草〉之後，莫里斯又設計了〈印度菱〉、〈蛇頭〉以及〈石榴〉等都具備濃烈東方情調的紋樣，因爲當時由印度輸入的絲綢以及天然染料的絲綢，以一八七六年而言，多達26萬811

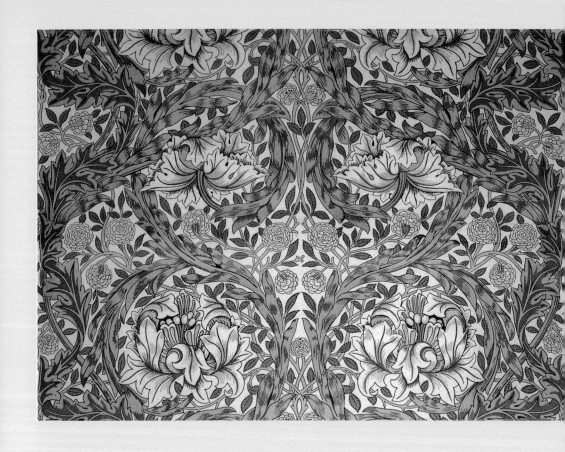

英鎊，與十年前相較之下，增加了18萬英鎊。只是，莫里斯對於
印度紋樣的興趣不久就消失了，以後的設計趨向於義大利、波斯
以及土耳其的歷史上的紋樣。

　　莫里斯的染織品採用了印度式拔染法。首先將棉布洗淨，將
尚未染色的棉布放在染桶內一段時間，從桶中提起，一接觸空氣
之後，迅速氧化，於是創造出具有特色的藍色。接著則使用漂白
劑在預定染成藍色而還沒有染成的上面，用木塊捺染，如果是要
染成淡藍色則採用稀釋的溶劑，用水洗淨，漂白部分則去除藍
色，於是印刷成深藍色、淡藍色以及白色。接著，將布加以半乾
燥、烘熱，其次要染的顏色則是黃色，需要在這種紋樣部分上使
用媒染劑，準備木塊捺染。將布浸在木犀科植物（weld）的黃色
染料桶，在茜紅色染料桶上也使用相同方法，將殘留物沖洗，準
備染色；木犀黃與茜紅都必須添加助染劑，並且必須要有媒染

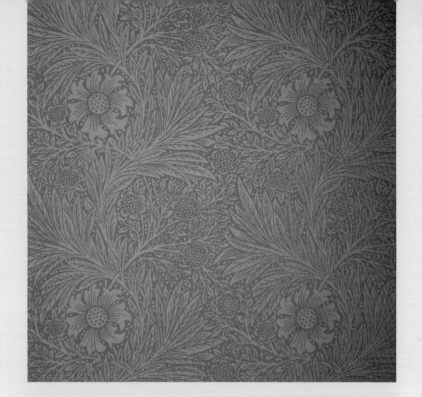

金盞菊
莫里斯
1875年註冊
壁紙
水性顏料木版印
82.5×57.5cm

茛苕（老鼠簕）
莫里斯
1875年註冊
壁紙樣式
水性顏料、木版印
69×51cm

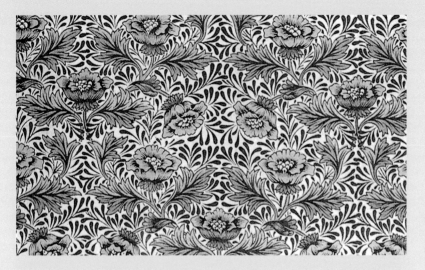

芍藥
凱伊　1877年註冊
織品　29×30.5cm

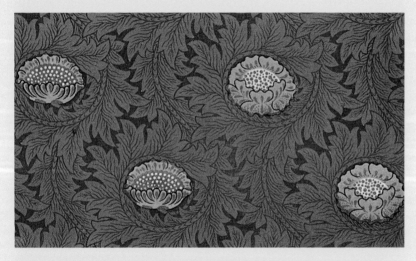

向日葵與老鼠簕葉
凱伊　1878年註冊
織品　44.5×45.5cm

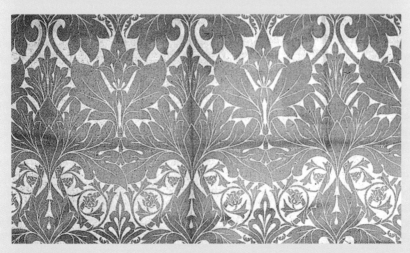

老鼠簕植物
莫理斯　1879年註冊
織品　51×34.5

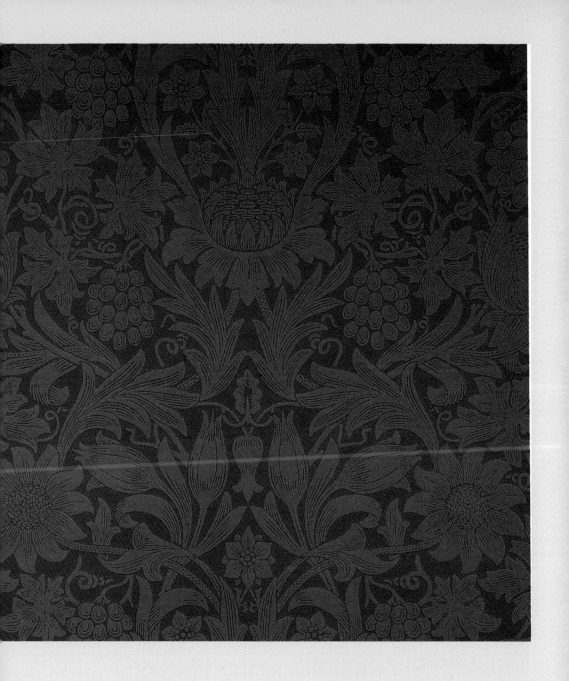

向日葵
莫里斯　1879年註冊
壁紙　46×55.5cm

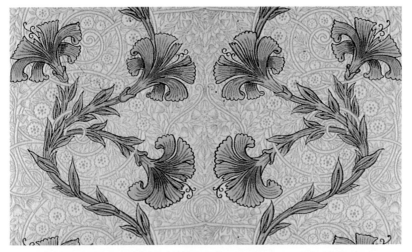

康乃馨
凱伊　1875年註冊
壁紙　24×46.5cm

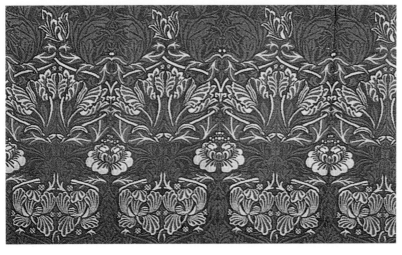

鬱金香與薔薇
莫里斯　1876年註冊
織品　89×43cm

劑，如果沒有使用媒染劑而用溶劑來浸泡的布，任何部分都無法
染色。這是前期採用的捺染方式，往後爲了節省人力，採用表層
木頭（surface block）方法，這種方法直接在印刷板上塗上顏料，
取代了媒染劑，不再採用木犀黃與茜紅作爲桶中的染料，取代拔
染手法，改以在染上更爲明亮的質地上，採用表層木頭直接捺
染，後期的各種顏色上不再採用媒染劑。

　　在莫里斯商會中有關染織部門上的最重要人物，除了莫里斯
之外，當屬達爾。他出生於南倫敦，一八七八年進入莫里斯新開
幕的牛津街的商會服務，因爲敏銳與才智而被選爲在皇后區興建
毯織品的助理。他接受莫里斯的直接訓練，兩年後他則擔任商會

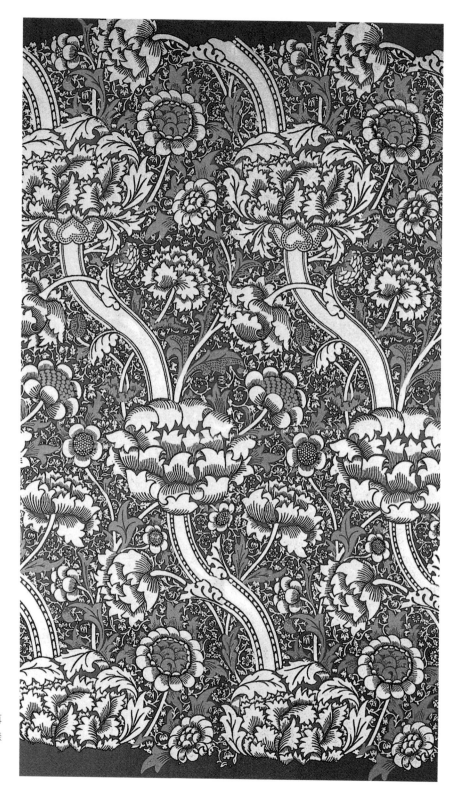

藍青裝飾染後，再
加上其他色彩。捺
染之前的棉布圖
案。（試作品）

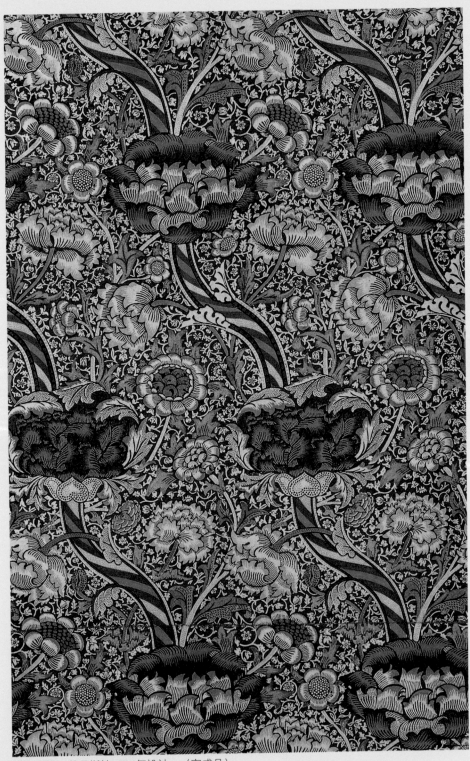

壁紙圖案 莫里斯於1884年設計。（完成品）

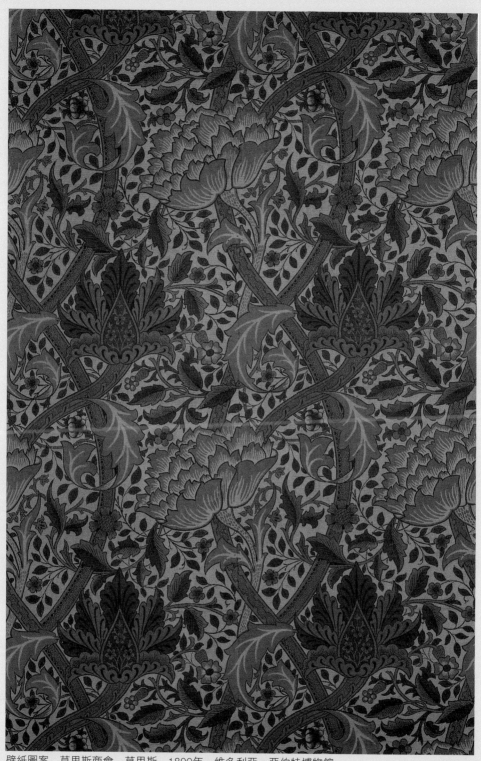

壁紙圖案　莫里斯商會　莫里斯　1890年　維多利亞・亞伯特博物館

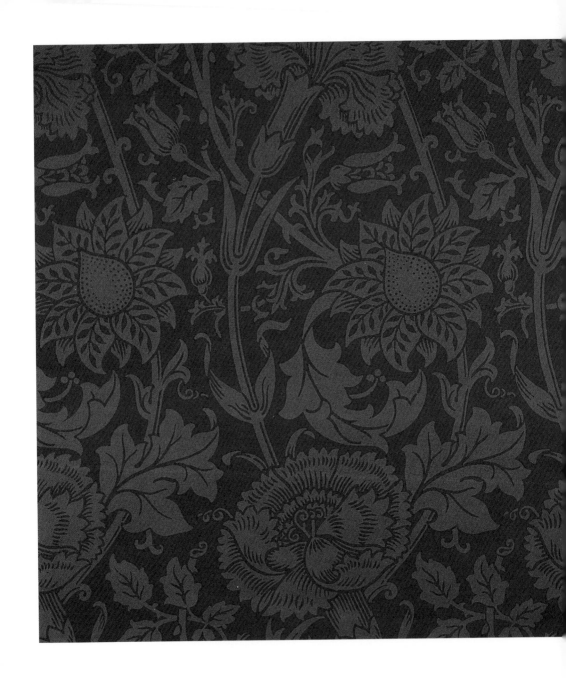

薔薇與石竹
莫里斯　1891年註冊
壁紙圖案　66×50cm
水性顏料、木版印刷

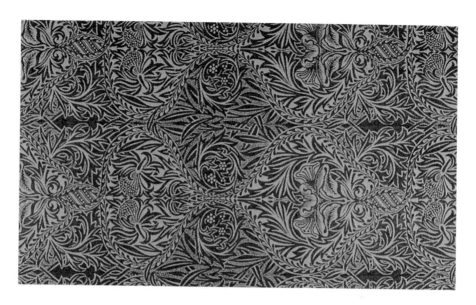

菖蒲
莫里斯　1876年註冊
織品　23×49cm

雇傭的兩位少年的訓練工作。日後爲莫里斯設計了織品紋樣，只是到底哪些是他設計則不清楚。特別是一八八四年十二月開始，莫里斯在社會主義者同盟設立之後，頻繁參與政治面的聚會活動，寫作時間也增多，偶而才設計掛飾織品以及手織地毯。因此莫里斯晚期以後，除了圖案設計師克拉克曼之外，達爾成爲商會在設計上的重要人物。一九三二年達爾去世之前爲止，可知道莫里斯設計了織品圖案三十六件，達爾則多達二十五件之多。達爾晚期的作品，絕非模倣莫里斯，其特色不劣於同時代人，一八八九年達爾成爲莫里斯商會紡織部門代表領導人物。一八九〇年代以後設計的作品可說完全成熟，具有獨自風格，譬如〈菖蒲〉、〈水仙〉、〈佛羅倫斯〉以及〈格洛威尼〉等，屬於垂直紋樣交叉表現，已經與莫里斯晚期的斜交叉不同。此外，達爾喜好中東紋樣，譬如〈波斯紋樣〉、〈薔薇花苞〉、〈伊甸〉等。然而，隨著達爾對歷史性紋樣興趣的逐漸濃厚，卻發生紋樣創新的不足傾向，特別是〈薔薇花苞〉模仿自南劍橋美術館的土耳其紋樣，缺乏莫里斯身上所擁有的選擇性，於是陷入純粹模仿的地步。

　　一九〇五年莫里斯會的經營陣容有所更替，莫里斯在世時的夥伴F・史密斯以及R・史密斯從實際經營中退下，組成了類似理事會的組織。於是商會所販賣的商品大幅度改變，將持續褪色的

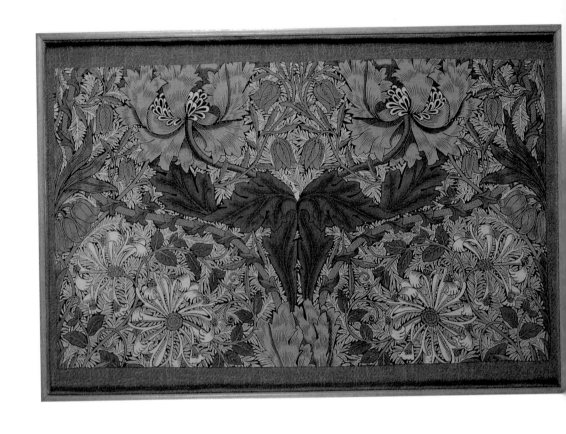

忍冬
莫里斯　1876年註冊
織品　63×94cm

影像加以現代化，持續於業績的提升。商會並非全部複製織品紋樣，而是採取較為魅力、輕快以及開放的紋樣設計，譬如達爾所設計的〈薔薇〉、〈野薔薇〉、〈鶴薔薇〉、〈印度粉紅〉。一九三二年達爾去世後，工廠的經營由他兒子旦康負責，然而他對於紡織製品的製造不感興趣，雖然設計一些紋樣，但是生產品質低落；商會自知難以打贏近代設計與商品製造業者，於是選擇既受評價的紋樣，加以生產。莫里斯、達爾所設計的紋樣已經落伍，而追求流行的嘗試也沒有獲得成功，這時期可以確認的設計品只有一件，欠缺獨創性，顯見設計人才的不足。

掛飾織品

　　莫里斯提到掛飾織品的技術，主要來自於幼年窺見埃平森林伊麗沙白狩獵屋的幻想。就掛飾織品的發展歷史而言，十八世紀時作為椅子的掛布大為流行，一七三〇年代開始就有了張掛的習

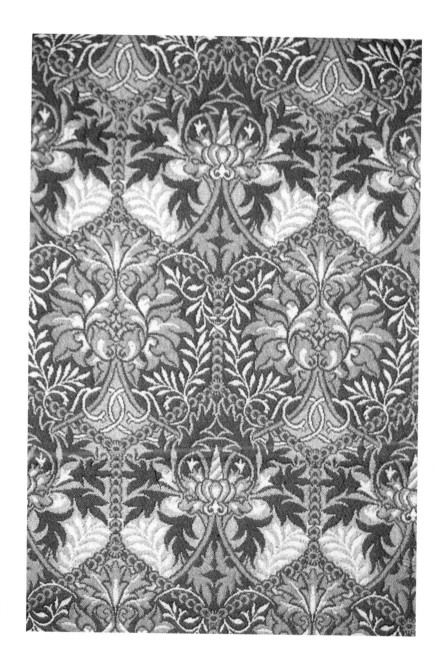

蜂巢
莫里斯　1876年註冊
織品　37×22cm

慣，到十九世紀後期終於因爲人們對於中世紀品味的提升，連帶
使得掛飾織品也復興起來。往後他對於造訪國王狩獵小屋時，對
於掛飾織品的布料質感以及肌理魅力感到興趣。不過，在莫里斯
商會的商品中，最晚生產的產品就數掛飾織品，這是因爲他對於
掛飾織品的技術非常尊重，在藝術活動之初並沒有自信是否能夠

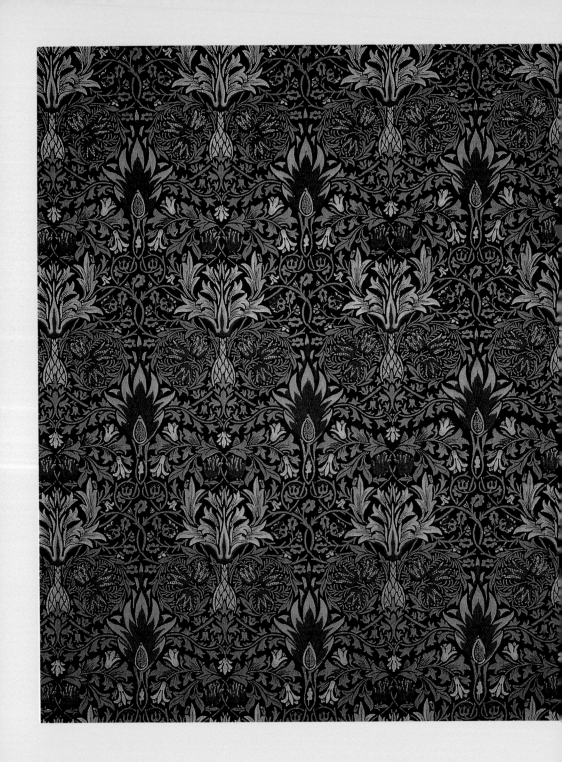

內裝用織品
莫里斯　1876年　織品　維多利亞・亞伯特博物館藏

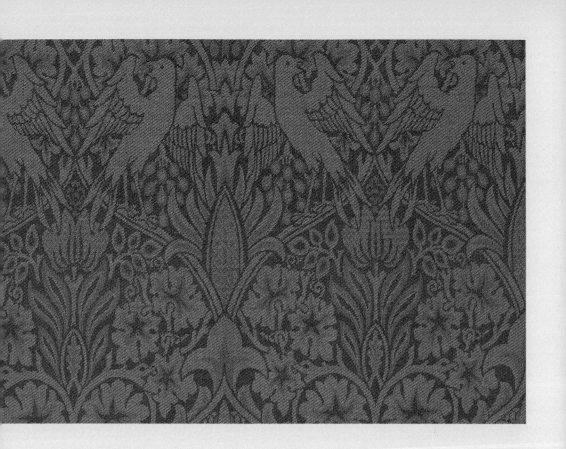

小鳥與葡萄
莫里斯設計　1879年　織品　維多利亞・亞伯特博物館藏

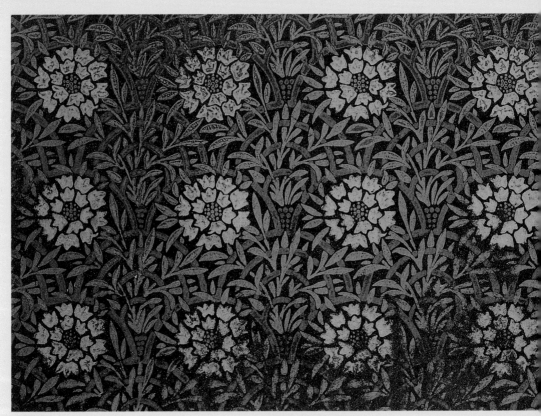

亞麻圖案地毯
莫里斯設計　1875年　同時期也作為壁紙圖案
維多利亞‧亞伯特博物館藏

鳥與秋牡丹
莫里斯　1882年註冊　木版印刷、木棉　109×94cm(右頁圖)

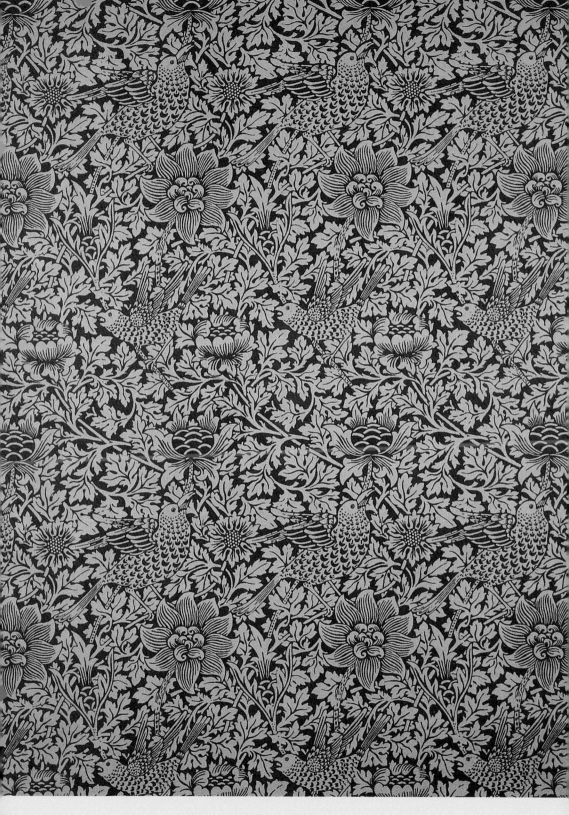

聖詹姆斯系列第293號
莫里斯　1881年　壁紙樣本（貼於聖詹姆斯宮殿宴會室大天井壁紙）　維多利亞・亞伯特博物館

成功，因為掛飾織品要有必須的、技術性的以及藝術經驗。一八七七年莫里斯初次購置掛飾織品機械，瓦特認為這樣的生產活動難以成功，莫里斯則認為必須有良好設計以及設計手腕，非機械性技術的掛飾織品如果使用最高繪畫般的主題之外來表現則毫無意味。因此，莫里斯認為出色的設計師相當重要，所以要求設計師具備裝飾的綜合能力、色彩的感覺能力、卓越表現譬如人物手腳的繪畫能力以及使用針眼、編眼能力。

圖見105頁

他購入編織機械後置於寢室，在熟悉技術後，一八七九年五月十日開始編織作品，完成了〈莨苕與葡萄樹〉，花費了516工作時數，九月十七日完工。呈現出莫里斯同時期作品上所出現的相對稱的小鳥、窩紋以及老鼠簕植物。關於技術方面，莫里斯從巴黎科學學院出版的系列著作中的《工藝美術》（Arts et Métier）獨自學習了掛飾織品的編織手法。這本書籍由一七六〇年到一七八〇年之間的各類領域的專家論述編輯而成，從蠟燭著作到縫紉、刺繡，呈現出廣泛的技術領域；雖然這本書籍並沒有掛飾織品製作的說明，然而莫里斯指出關於紡織品的說明對他相當有用。十九世紀為止，有兩類掛飾織品的製作技術，一種為臥機（basse lisse），另一種為豎機（haute lisse），前者為水平型的機械，後者為垂直型；莫里斯選擇了後者，因為在操作時，編織人員面對掛飾織品的背面，透過線縫看到掛在作品前方鏡子而進行編織。

就製作風格而言，莫里斯常常喜歡本色褪色後的色調，並且試圖再現這種感覺。莫里斯與瓊斯喜歡特定歷史性樣式，瓊斯顯示出強烈直觀性的裝飾感覺，莫里斯則受到古典、鼎盛期文藝復興風格的影響，只是欠缺紋樣設計。瓊斯在人物、衣服衣紋上可見到矯飾主義般的生硬姿態，莫里斯並沒有時間表現出古典形態，認為那是枯燥無味的作品，喜歡豐富而華麗的中世紀美術。莫里斯作品風格受南劍橋美術館典藏的中世紀作品影響，除此之外參考當時有關服飾的出品書籍，譬如《古代人服飾》（1809）、《中世紀衣裝與裝飾》（1843）。

莫里斯商會訓練的職工中從一八七九年到一九三九年為止，可知人名的二十九人之中，許多人在離開商會之後都能以其技術

133

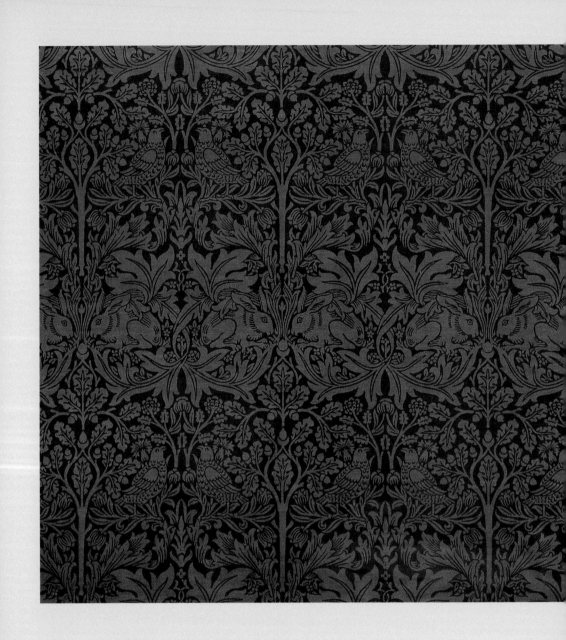

兔子兄弟
莫里斯　1882年註冊　織品　75×99cm

134

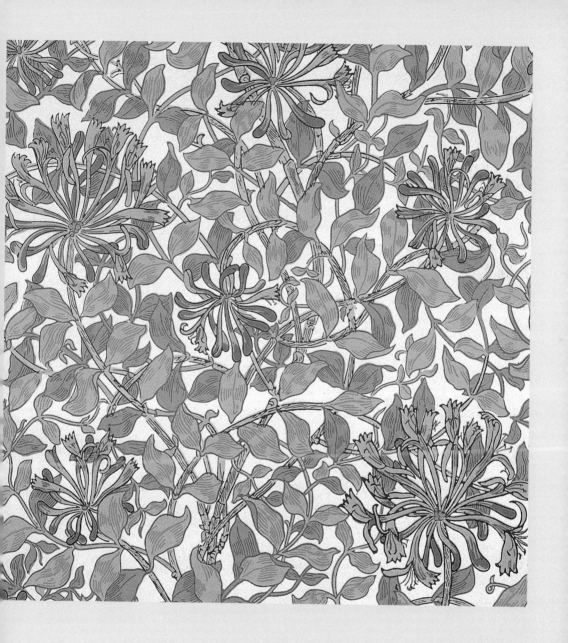

忍冬
莫里斯　1883年註冊
壁紙　54×54.5cm

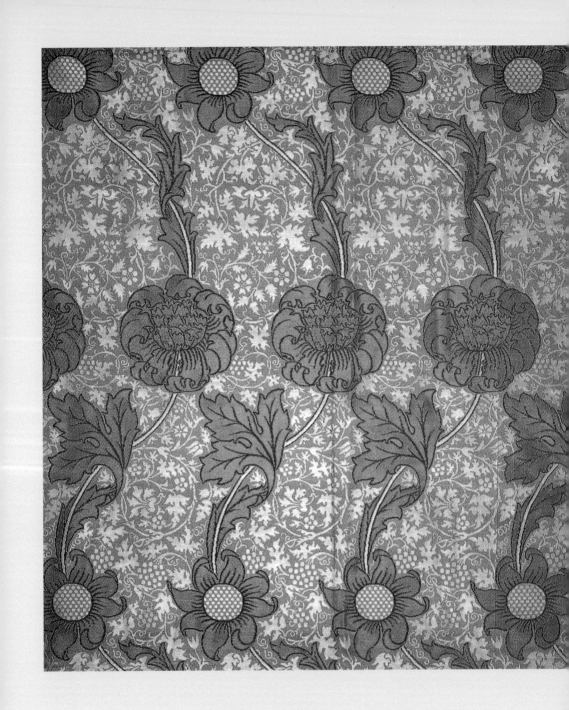

內裝用織品

莫里斯　1883年　織品　維多利亞・亞伯特博物館

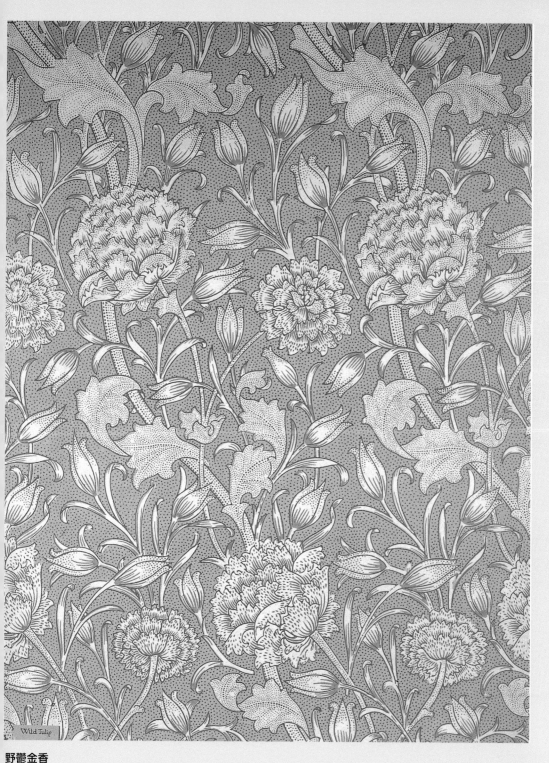

野鬱金香

莫里斯　1884年註冊　壁紙　66×49.5cm

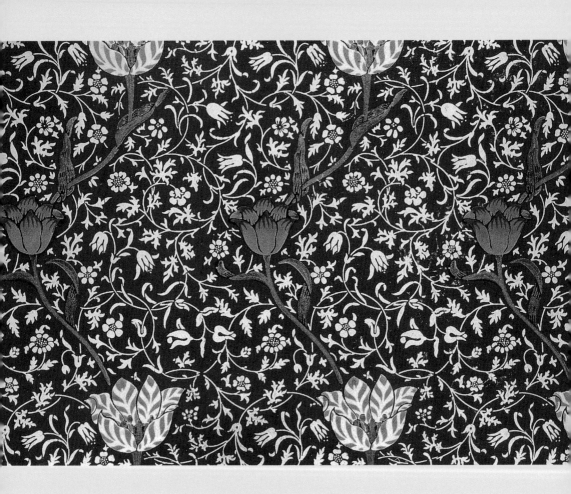

梅得威
莫里斯　1885年註冊　木版印刷、木棉　58×97cm

葡萄圖案
梅伊・莫里斯　1885-90年　織品　維多利亞・亞伯特博物館

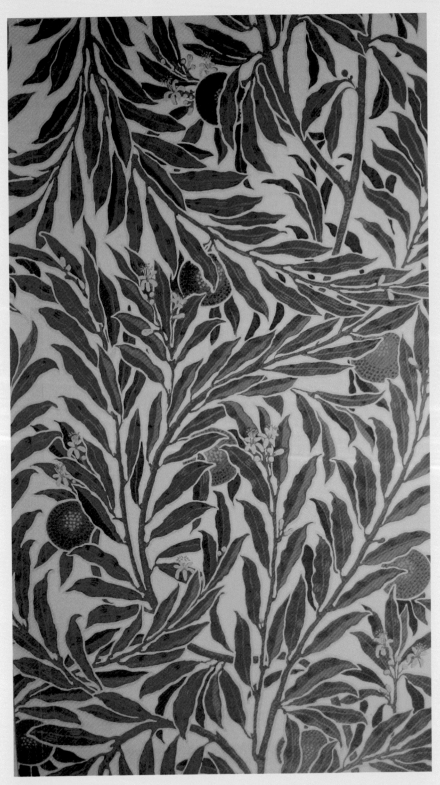

橄欖樹
壁紙樣本
沃達・克雷因
1886年
木版水性顏料印刷
117×52cm

森林
莫里斯設計植物、韋伯設計動物、達爾設計前景細部　1887年　掛飾織品

布羅卡托
莫里斯與達爾合作　約1888年　絹毛手織　70×102cm

謀生，或者自立營業。最有名的是一八九〇年十四歲進入商會的華德‧泰洛（Walter Taylor），數年後他獲得教師資格而辭職，一九二〇年倫敦成立的中央美術工藝學校編織部門部長，造就不少編織人才。莫里斯在皇后區所僱用的工人威廉‧史勒斯（Willian Sleath）日後進入莫里斯的梅頓修道院工廠，一九二〇年代辭去商會工作，以個人身分從事掛飾織品修護工作。約翰‧馬丁（John Matin）則成為維多利亞‧阿爾巴美術館錄用的最初掛飾織品修復員，此外還有喬治‧菲力茲亨利（George Fitzhenry）與約翰‧葛拉斯布魯克（John Glassbtook）在離開莫里斯商會後，一九一二年由普特爵士僱用他擔任為位於愛丁堡的新掛飾織品工廠職員，這座工廠稱為達科特工廠，一九四〇年莫里斯商會解體後，接受許多該商會贈送的掛飾織品機械；然而，兩人在第一次世界大戰殞命。帕希‧希爾德利克在一次大戰中受傷，進入中央美術工藝學校，在華德‧泰洛下接受三年訓練，一九二一年進入梅頓修道院工廠工作，持續到一九三九年莫里斯商會結束為止前夕，往後他為古董商從事掛飾織品修復，並且教授掛飾織品製作，除了刺繡之外也到各地進行講演，從世界各地接受許多訂單，直到晚年視力衰退為止都樂此不疲。

自從一八八一年遷移到梅頓修道院工廠之後，莫里斯終於得以大規模地生產掛飾織品。這段期間製作了許多優秀作品，譬如〈果樹女神波摩娜〉（1884-1885）、〈花神芙蘿拉〉（1884-1885），人物由瓊斯設計，背後紋樣由莫里斯完成。刺繡則有工人威廉‧奈特（Willian Knight）、威廉‧史里斯以及遷移到梅頓後新僱用的工人約翰‧馬丁完成；背景如同以前的〈甘藍菜與葡萄樹〉那種窩紋的老鼠簕葉。原本莫里斯作品中，常具有匠心的植物要素、動物、小鳥以及翻折樹葉之間的花朵。然而，融會了兩人的作品風格，一種為纖細的人物造型，然而這些作品背景卻呈現出不同的風格。目前可知〈果樹女神波摩娜〉與〈花神芙蘿拉〉往後衍生出多樣的造型，前者有十一種之多，後者也有六種。

大體而言，莫里斯的掛飾織品人物都由瓊斯負責設計，自己則負責細部。而完全由他設計的作品有〈啄木鳥〉（1885）、〈果

果樹園
取自莫里斯早期的設計
、背景細部由達爾設計
1890年織製　掛飾織品

樹園〉（1890）以及〈吟遊詩人〉（1890）等作品。〈啄木鳥〉主題爲翻轉的葉片所包裹的果樹，果樹上有兩隻鳥窺視著果實，上下繡著自己寫作的詩歌。詩歌由莫里斯女兒梅伊與助手刺繡而成。〈果樹園〉根據莫里斯在一八六六年爲牛津大學教堂設計的設計圖，人物姿態大體不變，中央葡萄樹被加以複雜化，背景則由達爾設計完成。此外〈吟遊詩人〉的人物受到瓊斯〈聖塞西利亞〉（1887）的影響，背景則由達爾設計。人物充滿憂鬱情感，背後果樹以及半圓形上半部的果樹與建築物之間獲得高度視覺平衡。此外，莫里斯設計的掛飾織品還有〈森林〉（1887），植物由莫里斯設計，動物由韋伯設計，前景細部則由達爾負責，翻轉的葉片顯然出於莫里斯的風格。

圖見146頁　　　莫里斯商會的掛飾織品商品中最有名的是「聖杯系列」（1890-94）。這件作品是根據亞瑟王傳說的《尋找聖杯》故事，分成六片巨型掛飾織品，其中最大的一片爲〈任務達成〉，寬244公分，長爲695公分。這件作品故事分別爲被奇妙少女召喚的找尋聖杯的圓桌騎士、騎士武裝與出發、將聖杯放入神龕而失敗的蘭斯羅特、卡文的失敗、船隻以及任務達成等六個場景。這件系列之作影響當時許多設計師，一些類型在海外展示，在蘇格蘭展示時影響了查爾斯・列尼・麥金塔、佩理・史科特等人。這些人日後

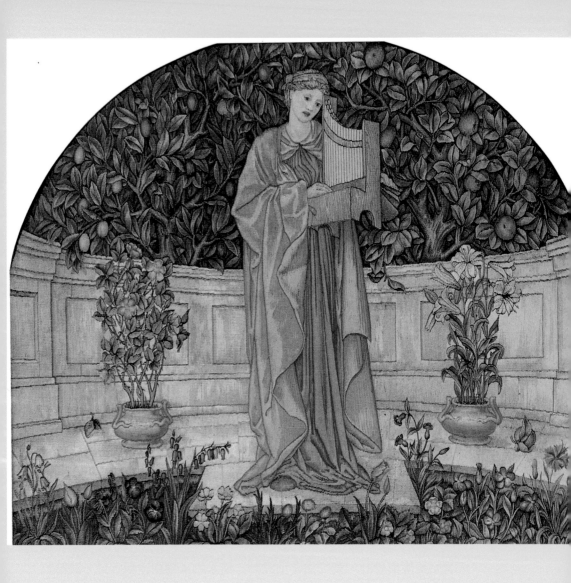

吟遊詩人
莫理斯設計、背景為達爾設計　1890年

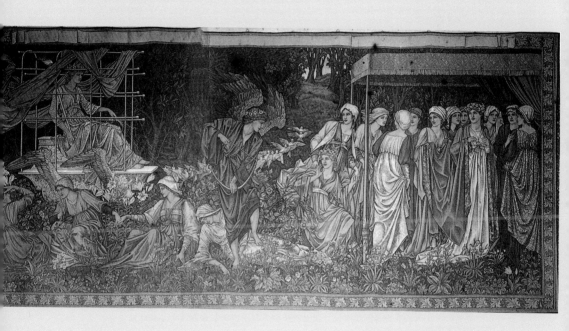

維納斯系列

瓊斯的傑作，瓊斯負責人物的構成，背景、前景、衣紋及所有細部由達爾完成。這件作品於一九一〇年因布魯塞爾萬國博覽會火災而燒毀。

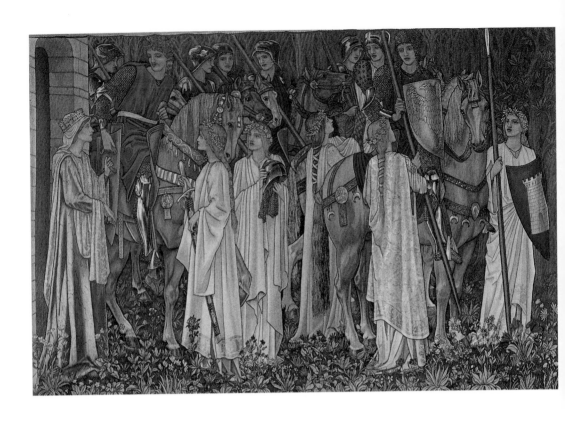

聖杯系列之一
莫里斯商會最有名的掛
飾織品,根據亞瑟王傳
說《尋找聖杯》故事,
分成六片巨型掛飾織品
1890-94年

帶給英國以及歐洲在二十世紀的設計革命。這系列作品的人物出
於瓊斯設計,其中有關騎士臉部、人物形態的細部依然留存下
來,莫里斯根據大英博物館典藏的《具有一切圓桌武士武勇名譽
的徽章》(1952年巴黎出版)與《名聲卓著時代的圓桌武士與與大
英國國王美德故事與其家徽說明》負責徽章設計。莫里斯自己為
馬丁、泰洛、史勒斯、埃里斯(Robert Ellis)、那特以及吉奇等人
描繪草圖;訂購後四年內完成。〈任務達成〉最早完成,完成於
一八九三年。這系列可稱為十九世紀最偉大的設計與裝飾作品,
由澳洲礦山技師威廉・諾克斯・達希訂購;他去世於一九二〇
年,這年由西敏公爵以4600英鎊購藏;而其中的第二、第四與第
六則在一九七八年被拍賣。往後莫里斯商會也設計各種不同組別
形式的「聖杯系列」。除此之外,喬叟的《薔薇故事》也由商會設
計完成,但是此時莫里斯已經去世。瓊斯是與莫里斯並駕齊驅的
設計師,目前可之設計作品還有經由他設計的彩繪玻璃取樣完成
的〈歌頌的天使們〉(1894),人物呈現出古典風格,色彩古樸統

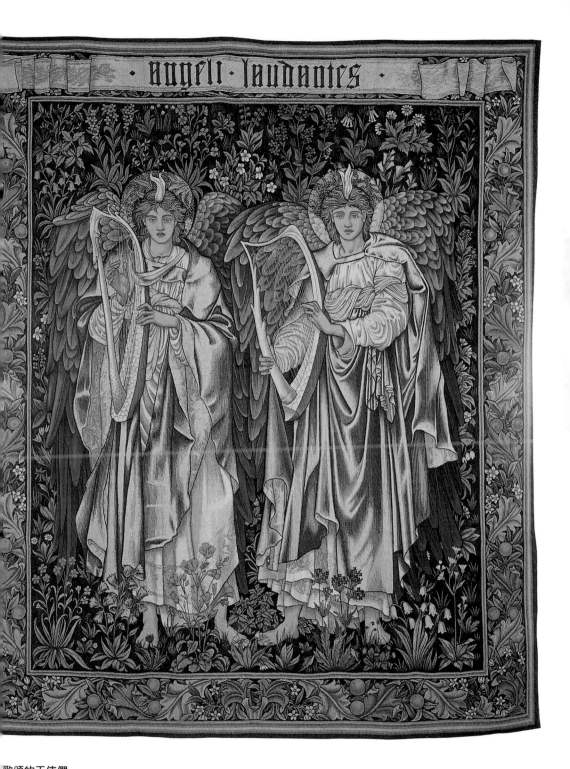

歌頌的天使們

瓊斯　1894年織製　掛氈　取自索茲伯里大教堂瓊斯彩色玻璃畫

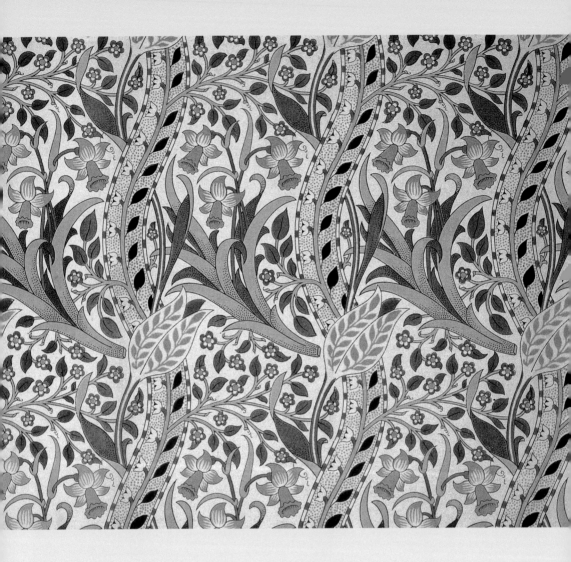

喇叭水仙
內裝用圖案
莫里斯及達爾設計　1891年註冊　織品　64×98cm

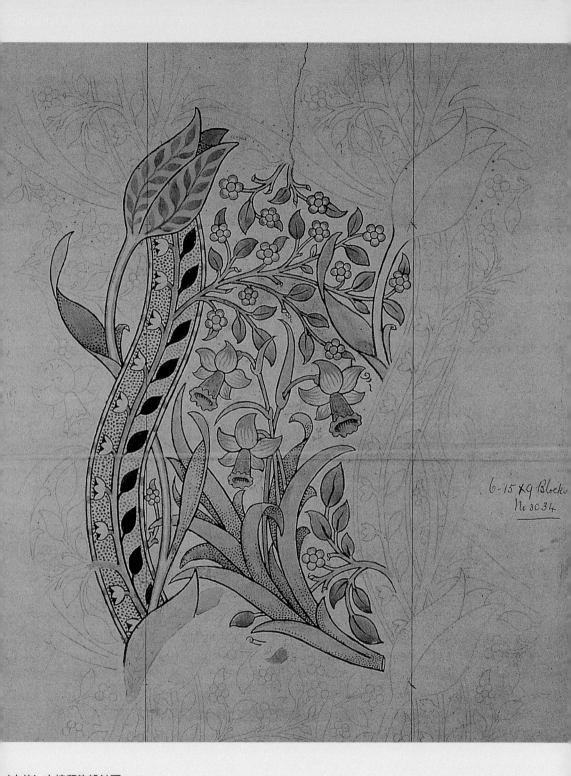

〈水仙〉木棉印染設計圖
鉛筆、鋼筆、墨水、水彩與紙　113.5×80.5cm

矢車菊
莫里斯　1892年註冊　水性顏料、木版印刷　壁紙圖案　47×55.5cm

150

小鳥與花
沃伊斯 1907年 木版印刷 76×53cm

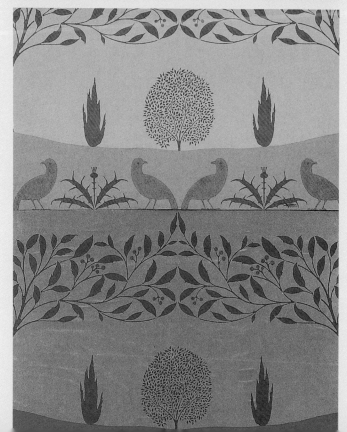

小鳥與樹
沃伊斯 約1895年 壁紙 71×53cm

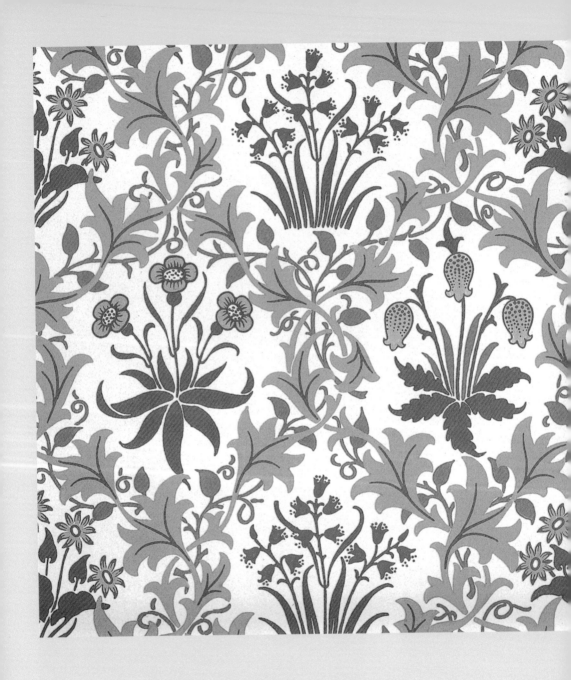

白屈菜　達爾　1896年註冊　壁紙　水性顏料、木版印刷　78×56cm

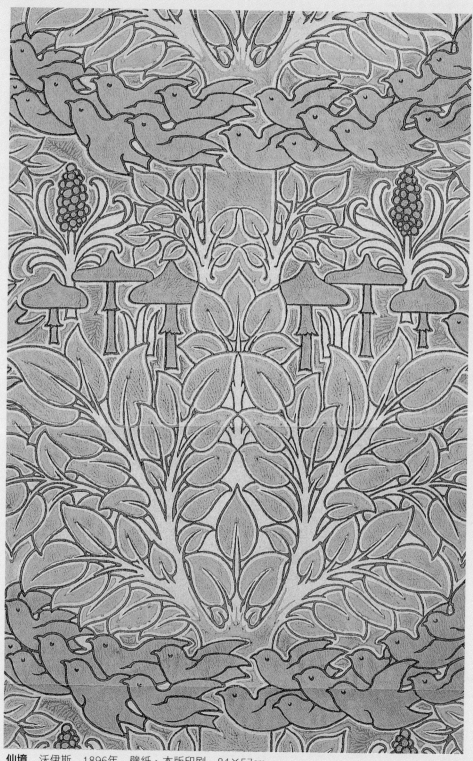

仙境　沃伊斯　1896年　壁紙、木版印刷　84×57cm

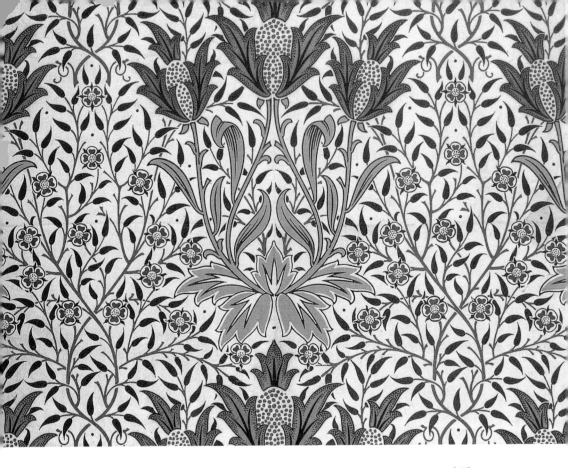

小溪
達爾　約1905年
織品　56×96cm

一。此外，可以稱爲瓊斯傑作的是「維納斯系列」，瓊斯當時只有
完成人物的構成，其餘的背景、前景、衣紋上的模樣以及所有細
部則由達爾完成。這件作品從一九○一年開始製作七年，可惜一
九一○年因爲布魯塞爾萬國博覽會火災而燒毀，幸而留下了當時
拍攝的彩色照片。

　　莫里斯商會中莫里斯的得力助手爲達爾。他除了深得莫里斯
信賴監督工人之外，深受梅頓修道院工廠的工人敬重。他在樹木
設計上表現出高深的天份，譬如〈綠樹〉（1892）將森林與動物巧
妙融合，呈現出莫里斯早期作品的華麗風格、巧妙特色，然而因
爲他並沒有刻意將中世紀的特色加以現代化的想法，相對於此與
當時人感受較爲一致，效果上自然具備自己的風格。

　　莫里斯商會後期的設計可從一九○五年H.C.馬理利埃繼任總
經理開始算起。此後直到一九四○年莫里斯商會頂讓爲止，馬理
利埃長達二十餘年主宰莫里斯商會。只是，從馬理利埃就任總經

理開始，達爾與他在工廠監督以及設計選擇產生莫大衝突，莫里斯商會內部開始分裂，人事紛擾，外加兩次世界大戰產生的原料供給、市場需求下降等要素衝擊，雖然在新大陸開闢市場，莫里斯商會卻因爲設計力薄弱等複雜問題逐漸被時代淘汰，不得不被迫轉任。莫里斯商會從獨資時代開始的一八七五年到一九四〇年爲止，長達六十五年的歲月生產許多卓越作品，只是莫里斯去世於一八九六年，一八九八年瓊斯隨之去世，日後的主要設計者只有莫里斯弟子達爾一人，莫里斯商會的創意逐漸減弱，一九四〇年商會的頂讓可說是英國美術工藝運動火苗的熄火。

地毯

　　莫里斯商會的地毯有兩種類，一種爲手工編織，一種爲機械編織。兩種地毯的圖案與製造完全不同。顯然，因爲傳統的緣故，莫里斯喜歡手織地毯；然而，他認識到良好材質與便宜的地板舖設等特質，於是爲亞麻油地毯（linoleum）設計一種可以爲其他機械生產使用的圖案，他的機械生產地毯受到廣大歡迎，從富裕家庭的樓梯、寢室、撞球間到一般家庭，甚而一八八六年起成爲東方郵輪公司定期輪船的船室地板用品。

　　莫里斯商會從一八七〇年代開始採用機械生產地毯，經由他的努力獲得很大成功。譬如，色彩單純，不損害材料本身的裝飾能力以及純粹且對稱的形狀等特色上，超越了十九世紀中葉那些模仿、單調的手工藝品，進入上流社會領域。莫里斯在機械生產地毯的設計上，首先注意到邊緣尺寸 的問題，有9英吋、13英吋以及18英吋三種。地毯製作的兩種方法中莫里斯最初採用機械編織，生產於一八七五年，最初註冊於一八七五年十二月二十四日的兩件，隔年有登記五件作品，其中有由洋地黃（digitalis）與百合圖案所構成的紋樣，還有〈蜂巢〉、〈薔薇〉等。就手法而言莫里斯商會的地毯有幾種製作手法，分別爲「基坦明斯特地毯」（Kidden Minster）、「威爾頓機械絨頭地毯」（Wilden Pile Carpet）、「布魯塞爾壟織地毯」（Beussel Carpet）、「亞基斯明斯特地毯」（Akisminster Carpet）、「專利亞斯基明斯特地毯」

莫里斯商會的機械編織地毯中常使用的紋樣

雛菊
莫里斯　1870-75年

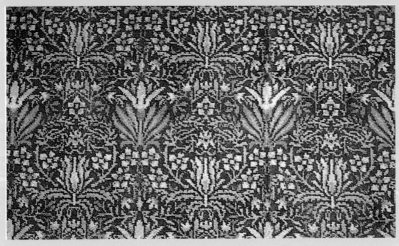

百合
莫里斯　1875年

（Patent Akisminter）以及上等無縫眼寫實亞基斯明斯特手工地毯
等等。足見商會的地毯具備高度商品量產與精緻手工的種種可能
性，在此我們舉出前面兩種加以說明。

　　「基坦明斯特地毯」是採用兩層編織或者三層機械編織，接著
由手工編織成一塊地毯。使用於此的主要紋樣有〈鬱金香與薔
薇〉、〈葡萄樹與石榴〉以及〈蜂巢〉，此外現在也留下〈吊鐘草〉
的窗簾。這類地毯的不同平面必須要巧妙組合，他的初期圖案
〈雛菊〉是出自於中世紀寫本書籍的紋樣，顯然是編織地毯之前幾
年所開發出的紋樣，採用了基坦明斯特地毯、布魯塞爾地毯以及
威爾頓地毯等編織方式。此外〈鬱金香與百合〉是莫里斯嘗試編

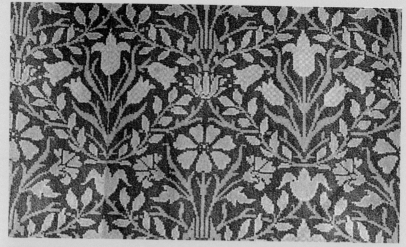

吊鐘草
莫里斯　1875-80年

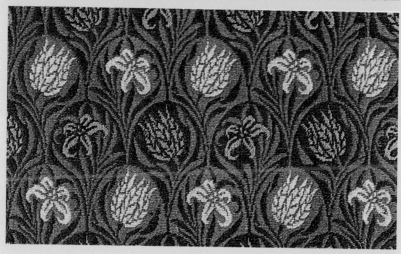

鬱金香與百合
莫里斯　1875年

織的十八個月之後，亦即在一八七八年十二月二十七日專利註冊，色調優美，充分表現出含蓄感。此外〈吊鐘草〉是大獲成功的紋樣。莫里斯商會的「基坦明斯特地毯」商品大體委託賀克蒙德瓦克製造，相當耐髒，舖設於大廳、階梯式舞蹈場、樓梯以及走廊。往後這家公司與莫里斯商會一樣自己研發各種織法，於是在羊毛、梳毛系的布魯塞爾壟織以及威爾頓機械絨頭編織手法上建立起自己的地位，莫里斯商會日後也就委託其他公司製作。

　　「威爾頓機械絨頭地毯」是最高級的地毯，必須要注意材料耐久性、圖案處理、色彩控制等皆須得宜，這是莫里斯商會的機械編織地毯中最受歡迎的商品，圖案有二十四種之多，所有圖案都

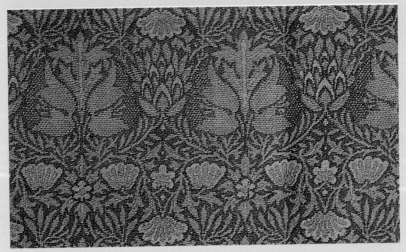

採取不同配色。然而這些圖樣目前只有十七種可以確認出來，因
為現存紋樣中並沒有特定名稱，美術工藝展目錄中也沒有插圖，
徒留名稱。使用於「基坦明斯特地毯」中的〈雛菊〉、〈花環〉以
及〈朝鮮薊〉也使用於「威爾頓機械絨頭地毯」上面。最為成功
的三種是〈百合〉、〈薔薇〉以及〈桔梗〉，表現出對於自然的熱
愛與利用自然的方法，並顯示出莫里斯將自然轉換成純粹形式的
手法。〈薔薇〉呈現出淡粉彩的花紋色調，〈百合〉與〈桔梗〉
則是在暗印度藍的質地上使用白色、粉彩來描繪，形成尖銳對
比。莫里斯採用羊毛絨頭所具備溫暖、舒適感來表現白色。

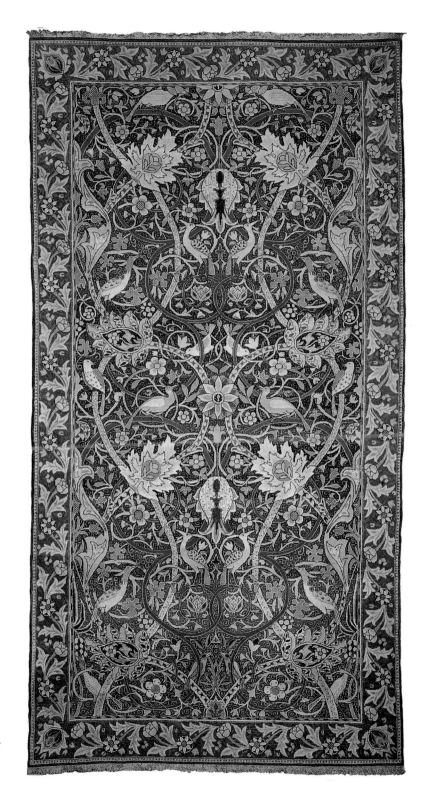

菣樹
莫里斯或達爾設計（也可
能為二人合作）
1889年　掛毯

漢默史密斯地毯
莫里斯　約1870年
木棉經線上手工羊毛
編織　84×114cm

　　莫里斯商會地毯難以斷定其實際製作年代，而且難以推斷其
紋樣發展，因此也就必須有賴特定訂貨主人以及舖設時間來加以
考定。最初圖案往往從開始就不斷反覆使用，現在所流存的東西
常常是初期作品。一八八九年他為聖達森家族製作地毯〈蕨樹〉，
可以見到早期使用於小型壁飾紋樣，這一圖案或許是莫里斯最有
名的地毯圖紋樣，回歸到鳥的主題；然而這件作品上出現達爾設
計品上常出現的兩枝蛇行樹枝以反曲線手法分割畫面，似乎並非
莫里斯的獨特風格，應該屬於兩人的創作。這件作品影響了〈佛
羅倫斯〉、〈葡萄樹〉以及〈黃金枝〉；初期品圖案擁有巨大、色
彩、邊緣部分圖案等變化。一八九○年以後所做的新的地毯紋
樣，由達爾負責，這時候的紋樣產生戲劇性變化，達爾圖案設計

美默史密斯地毯
莫里斯　約1870年
木棉經線上手工羊毛編織
84×113cm

蜂巢　莫里斯　1876年
地毯與織法的設計圖
107×72cm

美默史密斯地毯（左）
莫里斯　1870年　木棉紅線上手
工羊毛編織　84×113cm

都是爲手工編織，而使用於機械方面則沒有改變其態度，他的圖案表現出較爲細膩與多彩的色階，圖案上更爲複雜。〈馬卡拉克〉是達爾作品中的傑作，不論形態與色彩上都表現出完美度，相當接近於莫里斯風格，這件作品現在可以稱之爲「莫里斯樣式」，顯示出獨創性的最後地毯紋樣。

二十世紀以後，商會的刺繡部門與地毯部門調整步伐，追求地毯與製造上的時代流行趨勢。一九一二年起開始鍛工地毯（Hammersmith Carpet）的製造，因爲經濟的原因，由威爾頓皇家地毯公司接管。訂購逐漸減少，難以僱用長期編織工人。後期地毯樣式在品質上也有變化，樣式也無法流通市面，於是商會也自知無法領先潮流，只製造受市場歡迎的商品，藉此維持商品優勢。後期地毯商品強調邊緣的圖案，邊緣相同於中央主體圖案，或者說還要寬大。一九三四年到一九三九年是莫里斯商會垂死的掙扎時期，由梅頓修道院編織兩三件地毯，手法與紋樣則不明。

世紀工會的先趨活動

莫里斯在推動美術工藝運動的同時，羅斯金提倡藝術與勞動結合才能獲得最高喜悅思想對當時產生深遠而廣大影響。當時流行所謂「中世紀主義」（Medievalism），主張恢復中世紀工會思想。羅斯金思想影響威廉・莫里斯觀念，而由莫里斯商會的實際生產活動與思想鼓吹，產生透過團體聚會的思想交流與實際的商品生產，構成一個美術運動的射程。這些活動都是英國美術工藝運動的發展進程，同時也是與莫里斯以及英國美術工藝運動，從思想凝聚、商品生產到體系性的教育落實，這股運動往後對歐洲大陸與美國新大陸產生根源性影響。

世紀工會是由馬克瑪多與馬克瑪多的弟子，同樣也是建築師、設計師羅伯特・帕希・霍連（H. P. Horne, 1864-1916）、設計師的友人塞爾溫・伊馬吉（S. Image, 1849-1930）、彩色陶瓷家、標題設計師威廉・德・莫爾肯（W.de Morgan, 1839-1917）以及雕刻家本亞明・克雷斯維克（B. Creswick）等人組成，中心人物是

半娘方巾

刺繡鑲飾

每伊・莫里斯　1890年代

專網目絲織　65.5×65.5cm

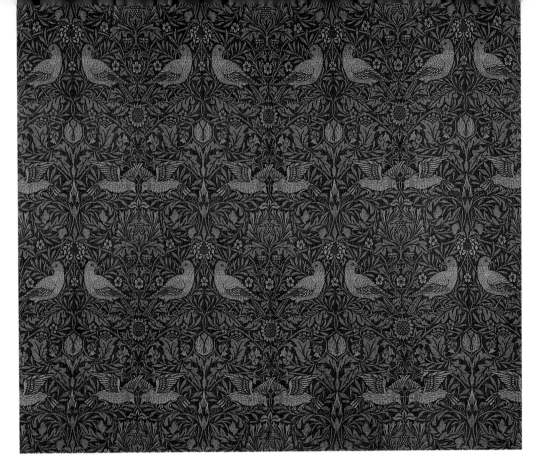

小鳥
莫里斯　1878年註冊
壁毯　270×84cm
維多利亞·亞伯特博物
館藏

馬克瑪多。

　　馬克瑪多曾經跟隨哥德式建築師詹姆斯·布魯克斯（J. Brooks, 1825-1901）學習，研究如何採用有機且具有生命的建築方式，並且進入羅斯金草圖學校學習，一八七四年他跟隨羅斯金到義大利、法國旅行，在他指導下描繪自然、古代建築，一八七五年回到倫敦後以建築師身分展開一系列活動。馬克瑪多是一位實踐家，不只學習雕刻技術，同時也學習住宅的裝飾石雕，並且涉獵鍛鐵、刺繡的製作，為了設計家具，也從事木工製作，對於材料的使用以及技術的組合頗能靈活操作。對他思想產生巨大影響的有羅斯金、莫里斯兩人。因此，他不只參加羅斯金所創設的「古建築保護協會」（The Society for the Protection of Ancient Buildings），而且也因為這種關係與莫里斯有了密切互動。他服膺莫里斯所說的「機械的漫無目的使用，對於解救藝術與美的任何企圖，皆為枉然。」然而，我們也可以從往後成立的機關報《世

雙重織製〈小鳥〉的設計
莫里斯
1878年　水彩、鉛筆
（右頁圖）

164

紀工會老話題》（Century Guild Hobby Horse）中發現，他對於莫里斯思想採取批判性的觀點，他們認為：「莫里斯身為手工藝家，是我們的老師。但是，他認為貧困的解決政策需要國家調停，國會是貧困的分配者，我們對此感到疑慮。貧困、不公、犯罪是階級特性的當然趨勢，階級的特性與個人特性一般，隨著高層次的人類元素數量而自動產生作用，而人類元素數量卻不能人為地增加。」顯然，這樣的社會觀點與羅斯金人本精神的工會組織或者說是莫里斯的觀念背道而馳。這個為了居住的裝飾以及家具相關所需所成立的「世紀工會」，也就走向一種唯美主義的道路，專注於居家的審美與便利使用的機能。馬克瑪多自己也寫作《鷦鷯的城市教堂》（Wren's City Churches, 1883），在這本著作上的設計可說是新藝術運動的先趨造型之一。他在封面左右與下方各設計一隻細長鷦鷯，在如同火焰的晃動花朵、葉莖之間配上標題。這種具有律動感的畫面上呈現出有機的生命感，中世紀的古老圖案獲得嶄新的詮釋。

這所工會自己負責設計商品，生產則是委外製作。這種設計與生產關係的早先例子是亨利·柯爾（H. Cole, 1808-1851）。他站在美術家與製造商之間，將當時為數不少的藝術家設計，譬如陶瓷器、玻璃製品、金屬製品以及木材製品的設計委託給廠商，往後成為「菲力克斯·薩馬利美術製品」（Felix Summerly's Art Manufactures, 1847-1851）。顯然，這股由柯爾所開始的委託製作的風氣在世紀中葉以後，成為美術工藝運動或者說往後新藝術運動的動力，成為藝術家與產業製作間的中介角色。「世紀工會」成員的設計品有一部分由自己的工廠來製作，然而大部分還是提供給廠商，譬如壁紙給傑雷商會、紡織品則給曼徹斯特的紡織公司，此外業務代理則由倫敦的威爾金遜公司負責經銷。他們的設計品以唯美機能主義的近代主義為歸趨。然而這樣的趨勢也是以建築為中心的綜合主義的先趨之一。譬如他們在機關報上這樣說：「世紀工會的目的已經不是商人的活動領域，而是將藝術的所有領域伸展到藝術家們的活動中。舉凡建築物、裝飾、彩繪玻璃、陶瓷器、木雕、金屬細工都被回歸到與繪畫、雕刻的本來位

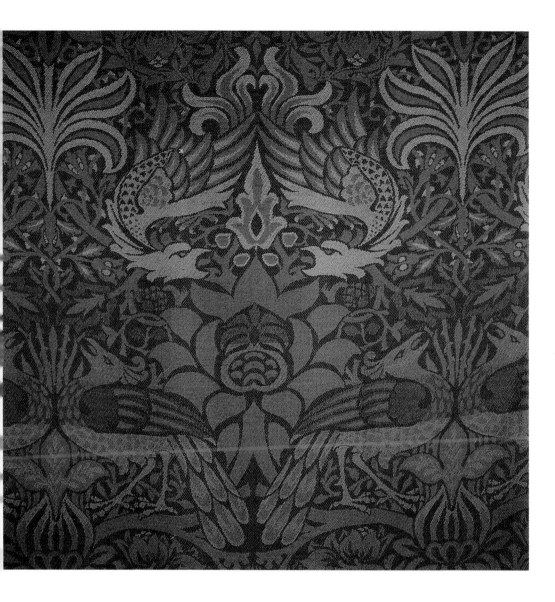

孔雀與龍
莫里斯　1878年註冊
壁毯　222×165cm

置。這些東西被賦予如此位置，他們被襃揚爲正統的藝術精神表現能再次看到。甚而，不只對於雕刻、繪畫，對於戲劇、音樂、文藝，他們也保有原來關係。換言之，世紀工會認爲『藝術的統一』（the Unity of Art）是重要的。再者，如此一來，在所有的形式中，藝術被重視，因此活化藝術，藝術成爲現代與現代人的問題。」顯然，藝術因爲製造業的介入而獲得新的重要性，而藝術也因爲一種綜合的表現之可能性而提昇其重要性。

藝術同業工會的歷史性貢獻

在莫里斯影響下成立的「藝術同業工會」是使得「美術工藝」這個名詞透過「美術工藝展覽會協會」（The Arts and Crafts Exhibition Society）流傳下來。這個工會原本出自於「十五團體」（The Fifteen）與「聖喬治藝術協會」。一八八一年到一八八二年，設計師勒維斯・佛勒曼・德（L. F. Day, 1845-1910）、畫家以及室內設計師沃爾特・克雷恩（W. Crane, 1845-1915）等建築師、雕刻家十餘人在倫敦成立「十五團體」。他們每個月在會員的家中聚會，討論與裝飾設計的相關問題。數年後，這個團體被「藝術同業工會」所吸收。同樣地，在當時的建築界因爲建築上的藝術基礎開始動搖，於是藝術與建築之間的距離開始擴大，爲此成爲「聖喬治藝術協會」成立的基礎。

聖喬治藝術協會的中心人物是建築家李察德・諾爾曼・秀（R. N. Shaw, 1931-1912）。在「十五團體」成立後的隔年，建築界有了新動向，諾爾曼・秀與他建築事務所的成員、弟子對於建築與藝術的根本問題集會討論，地點就在布爾姆茲貝利的聖喬治教堂，於是稱之爲「聖喬治藝術協會」。此外，皇家美術學院關係者的興趣集中於繪畫，而皇家建築家協會卻是測量士逐漸增多；然而採用創意設計的建築師、設計師卻缺乏堅固的基礎。在這個認知下，協會逐漸增加了畫家、雕刻家等成員，組織更形擴大。促進這個協會的成員包括諾爾曼・秀的五位弟子，他們分別是傑拉爾德・霍爾斯利（G. C. Horsley, 1862-1917）、威廉・李察德・列察比（W. R. Lethaby, 1857-1931）、馬文・馬卡特尼（M. Macatney, 1853-1932）、埃倫斯特・牛頓（E. Newton, 1856-1922）、普萊亞（E. S. Prior, 1852-1932）。他們的共同議題在於各種藝術如何進行統合，並且如何攜手並進。他們計有二十五人，一八八四年元月在倫敦舉行擴大會議，同年三月通過將團體名稱改爲「藝術同業工會」，第一任會長選出雕刻家喬治・希蒙德（G.. B. Simonds, 1843-1929），會計則由佛勒曼・德來擔任，這個工會在一八九二年選出並非創會會員的莫里斯擔任會長。這個組

漢默史密斯地毯
莫里斯作
1880年
維多利亞・亞伯特博物館藏

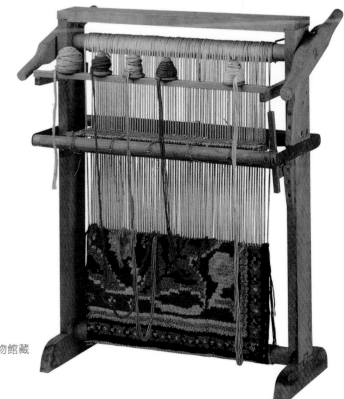

莫里斯設計的織氈機
1880年　維多利亞・亞伯特博物館藏

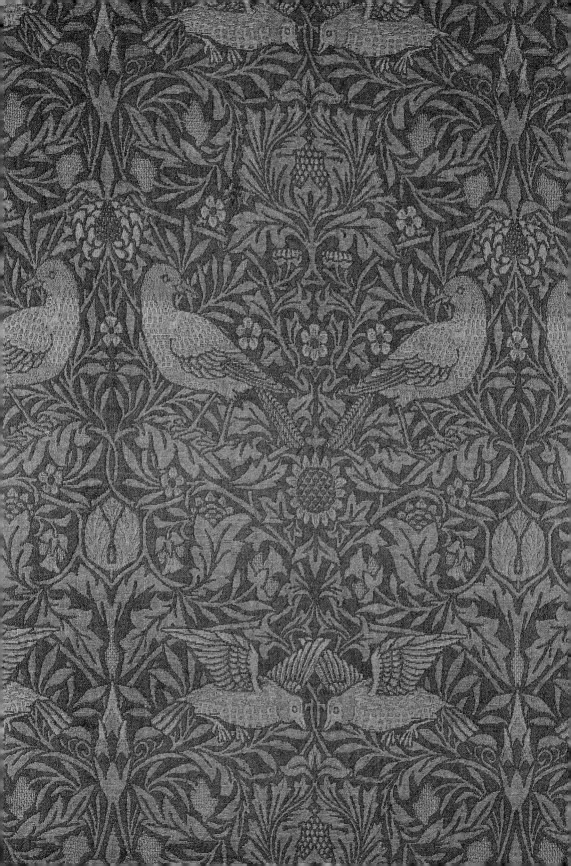

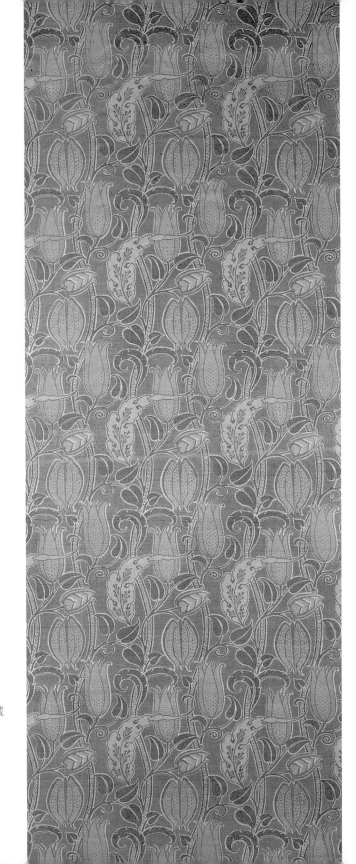

花園：小鳥
莫里斯設計
1877-78年　維多利
亞‧亞伯特博物館藏
（左頁圖）

鬱金香
沃伊斯　約1899年
織品　207×81cm

織日後逐漸擴大，一八八七年設置美術工藝展覽協會，隔年舉行了第一屆美術工藝展覽會，一八九〇年會員超過一百五十人，包括英國代表性的畫家、建築師以及室內設計師，而且這些成員皆為著名藝術工作者，這裡面往往出現諸多重要成員，譬如著名建築師沃伊斯是一八八四年入會，一九二四年成為會長。他開業於一八八二年，同時也是家具、壁紙、紡織品、磁磚等室內設計師，一九三六年被授予皇家設計師稱號，一九四〇年獲頒皇家建築研究所金牌獎。他的建築以簡單的幾何形為特徵，並且融合週遭建築景觀。建築以外的領域也都保有這種簡單的幾何形風格。受到他影響的人物有查爾斯・列尼、查爾斯・麥金塔（Ch. Mackintosh）。他對於近代英國樣式的發展貢獻良多，二次大戰期間他的作品被過度模仿。此外，查爾斯・哈理森・塔森德（Ch.H.Towmsend, 1851-1928）則在一八八八年入會，一九〇三年成為會長；埃德文・蘭德斯・拉田斯（E.L.Lutyens, 1869-1944）則在一九〇三年入會，一九三三年成為會長。

這個工會異於世紀工會具有獨立工廠的製作功能，是提供一個大家足以高談闊論的場所，然而爭議性的議題並不在大會中提出，因為創會精神要求不涉及生產與爭議性議題，所以當同時期創設的許多工會隨著時代的產業特質而紛紛消滅之際，「藝術同業工會」也能延續到二十一世紀。實際上這個工會最大的成就並非是會議形式，而是展覽會的推展。而這個展覽會形式的醞釀過程實際上也存在著十九世紀末期對於工藝或者美術之間的曖昧觀點。一八八七年三月二十二日的聚會中，馬克特尼、邊沁等人決定提出了「同伴藝術」這樣的名詞作為展覽會名稱，作為說帖發送給藝術家與工藝家，結果反應並不熱烈。五月十一日由二十五位成員成立籌備委員會，克萊恩為委員長、德為書記，委員包括莫里斯、柯普田=聖塔松、伯恩・瓊斯、勒撒貝、德・莫肯、塞丁格、多馬斯・沃德爾以及埃馬利・沃卡等人。這次大會將藝術包含了繪畫、雕刻；顯然是會員們不希望與傳統造型藝術之間產生太大距離，並且反對將藝術侷限於裝飾藝術；五月二十五日正式採用柯普田=聖塔松的提案，決定使用「美術工藝」這個名

莫里斯商會刺繡設計圖案
19世紀末
維多利亞・亞伯特博物館藏

詞。

　　第一屆美術工藝展覽會舉行於一八八八年十月，每年一次展覽，到了一八九○年第三屆以後，為使展覽品質得以提昇，改為每三年一次，延續到第一次世界大戰為止。莫里斯認為中世紀工會的作家所製作的作品應該不具名，而美術工藝展覽會出品的作品則具名展示，對此他採取保留態度；然而對於展覽活動的推展則投入心力。現在「藝術同業工會」依然存在，每週六定期舉行講演活動；而後繼組織則有設計師・工藝家協會，然而美術工藝展覽協會已經不存在。此外由藝術同業工會中誕生了「設計師與室內設計師協會」（DIA）。從藝術同業工會的發展中，我們發現十九世紀到二十世紀之間，從藝術到設計，從工藝到室內設計之間的一段變遷歷史。

第一屆美術工藝展覽會
目錄
1888年

莫里斯與德・摩根的「理想工廠」

　　莫里斯的紡織品製作生產是他事業的重要部分。為了實踐量產的理想，從一八七○年代末期開始，莫里斯就開始與德・摩根共同找尋適合於捺染的生產工廠。這座工廠位於離倫敦南部溫布登一公里半的東南方，當時不屬於倫敦，今日則為倫敦轄區。梅頓以前為大規模的修道院，可以追溯到十二世紀，到了十六世紀因為亨利八世解散修道院而荒廢；然而在十八世紀這裡即已經是捺染的地方，泰晤士河支流翁德爾河畔建了麵粉廠、捺染廠以及木材工廠等生產單位。一八八一年簽訂契約，一八八二年開始，這裡即成為莫里斯與德・摩根的合作生產地。

　　回顧莫里斯商會的生產，我們可以大約分成幾個時期，一八六一年莫里斯・馬夏爾・霍克那商會，包含一八七五年起獨立經營的變遷，總計遷移如下：一八六一年到一八六五年倫敦的紅獅區（Red Lion Sp.），一八六五到一八八一年為女王區（Queen Sp.）以及一八八一年到一九四○年梅頓修道院（Merton Abbey）。莫里

斯從一八六六年開始實驗染織，一八七五年起從事織品設計，一八七八年開始生產掛毯；然而莫里斯不滿足於委外製作，因此尋覓水質良好、水源豐富的地區，以便於染色時所需大量沖洗清水。除此之外，這裡也有廣大草地，提供染布後的曝曬之需。誠如莫里斯的中世紀工會的理想一般，這裡不只提供良好的生產條件，同時也有優美的風景、美好的庭園，足以培育兒童的優美人格。莫里斯對於工業的生產往往寄與更為濃厚的道德、社會等教育內涵。

手工藝工會的中世紀莊園思想

羅斯金與莫里斯的中世紀思想在十九世紀末期，因為阿胥比的出現，在教育、生產製作以及中世紀生活的民俗共同體的實踐上獲得嶄新局面；雖然由阿胥比所成立的「手工藝工會」在世紀初因為經濟關係不得不解散，然而對於英國的中世紀思想的實踐層面即使到今日依然保存下當初規模，對於美術工藝運動的另一面向的發展值得研究。

阿胥比具有十九世紀英國美術工藝運動者的領導才能，足以視為羅斯金、莫里斯思想的真正繼承者。他身兼建築師、室內設計師、設計師、銀器製作師、美術工藝家、美術理論家以及詩人於一身。他在一八八二年到八五年在劍橋的國王學院學習人文科學，在此受到羅斯金、莫里斯思想的影響，學習期間在教會建築師波德利（G. F. Bodley）手下學習。一八八八年，二十五歲的青年阿胥比，即在倫敦成立了包含建築、室內設計以及設計研究所，稱之為「手工藝學校」（School of Handicraft），同時加盟手工藝工會。一九〇二年，他將學校遷移到葛羅斯塔夏的切賓格·卡姆登（Chipping Campden）。他的作品持續在倫敦、杜塞爾多夫、慕尼黑、維也納展出，獲得好評，銀製食器、家具在倫敦受到普遍模仿。在卡姆登的生產據點因為經濟原因而關閉，一九一五年

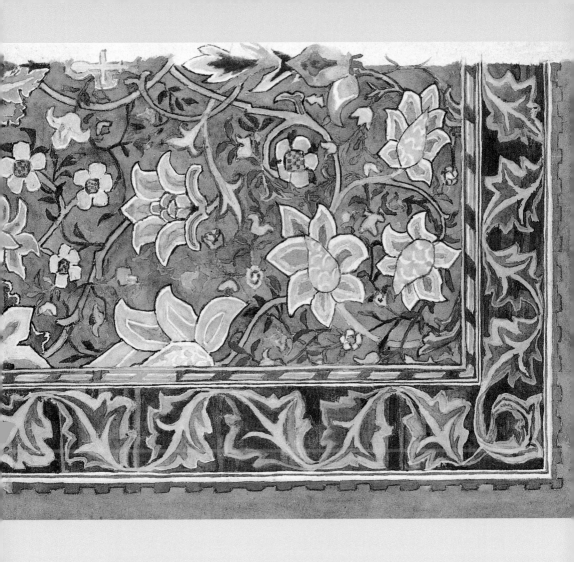

莫里斯於1881-85年設計的豪華彩色地毯，圖為紙板水彩畫，用為色彩指定織造樣稿。
維多利亞‧亞伯特博物館藏

他成為開羅大學的英國文學教授，一九一八年到二二年擔任耶路撒冷都市開發顧問，一九二三年歸國。他在建築思想上主張無裝飾的樸素主義，裝飾與家具一體化。

　　阿胥比的巨大貢獻或許具現於他所創設的「手工藝學校」思想。一八八八年設置的這所學校實際結合學校與工會組織兩種機能，工會匠師也從事教育工作。阿胥比的理念是藝術、設計指導必須通過技術實踐。他透過在倫敦下層階級授課的經驗，主張將理論與實踐加以一體化，並且採取情操教育，成為嶄新的教育體系。這所學校不只是教育機構，同時也是上述所說的製造工廠，製作範圍包括銅、生鐵、鐵製金屬製品、琺瑯細工以及銀製隨身製品，此外也還包括家具、雕塑、雕刻的製作以及修復與裝飾等。莫里斯去世後，他也繼承莫里斯的柯姆史考特出版社，成立了埃塞克斯之家出版社（Essex House Press）。除此之外，阿胥比認為最出色的匠師也是最好的公民，匠師之間的良好人際關係對於嶄新社會的創造有所助益，因此他相當重視戶外娛樂。工會定期舉行晚宴，在阿胥比指揮下，匠人歌唱，舉行面具戲劇演出，在戶外舉行傳統英國的板球比賽，這種傳統延續到卡姆登時代。當時，美術工藝運動在建築師以及知識分子之間引起多方討論，而阿胥比藉由將這個傳統遷移到卡姆登而進入到嶄新的實踐階段。

　　經過十四年的發展，阿胥比獲得高度肯定，於是在他三十九歲時的一九○二年，將工會遷移到不受到產業影響的柯茲森林區（The Cotswolds）。顯然地，他將工會從都市遷移郊外，並且是產業革命所不及的牧草、麥田以及丘陵廣闊的農家地帶，藉此追求中世紀影像。遷移到此的匠師有五十人以及家屬一百五十人。他們選擇了產業革命後的荒廢農村，希望為此地注入活力。這裡大約有一千五百位居民，人煙稀少，眾多廢棄古老建築物。他除了將十四世紀以來遺留在這裡的主要街道上的工人住宅、羊毛商人會館以及中世紀住宅修復之外，同時也在科茲森林地區的各地修復或者增建三十多座建築物。他在卡姆登地區對於古老建築物改建的原則在於使用古老建材，尊重傳統建材與建築方法，配合週

威廉・莫里斯著
《閃爍平原的故事》
1894年2月17日發行
柯姆史考特出版社出版
最初版本

莫里斯友人史柯因・布蘭特著
《普羅提斯的愛情詩歌》
1892年2月27日發行
柯姆史考特出版社出版

遭景觀,重新創造建築物。除了建築的改建之外,他的妻子則教導兒童學習五月慶典,繞著五月柱進行舞蹈。這些從都市移居到此的匠師們不只從事生產製作,同時也具有保護民俗文化的傾向,整體反應出中世紀農村共同體的理想性莊園社會。然而,遷入初期,他們受到排斥,往後透過與當地居民的互動而取得信任。在學校教育的藝術領域,阿胥比也顯現出共同體的理想。譬如在該地中等學校講授「古老卡姆登:其生活與運動」課程,一九○四年成立「卡姆登美術工藝學校」(Campden School of Arts and Crafts)舉行名人講座,講授「工藝相關設計」、「田園都市運動或者未來都市形態」等課程。這座學校的就學學生除了匠師子弟外,也包含眾多當地子弟,他試圖透過學校教育提昇當地居民的品質。可惜因為經濟問題,一九○八年他與工會不得不離開卡姆登。

阿胥比離開後,從都市遷移到此的人不斷增加,現有兩千居民。今天,卡姆登地區依然有阿胥比帶來的匠師後代留下來繼續工作。他們承襲先祖的技術,製作銀器,並且準備成立展示與收藏該城市歷史的博物館。這座小鎮是英國美術工藝運動的實驗場所,為時代提供了見證。

中央美術工藝學校的時代使命

一八三七年最初的國立設計學校在倫敦聲望提昇之後,產生了一百所以上的美術設計學校,然而大抵是地方產業所需的地方性教育體制。促成這種美術工藝運動誕生的動力,除了我們所提到的羅斯金、莫里斯理念的推動之外,實際還蘊含兩種動向,一種是行政制度的大幅改革,此外則是美術學校制度的更動。

美術工藝運動的推展,往往出自於民間的力量,即使阿胥比設立的「手工藝學校」也是私人辦學形式,相較於行之有年的政府的教育體系,體質上依然相對薄弱。然而,正在莫里斯去世的

一八九六年，美術設計教育領域上產生了巨大變革。在設計學校方面，首先產生變動的是倫敦州議會創設了「中央美術工藝學校」，敦聘藝術同業工會創設人之一，同時也是爲莫里斯商會設計家具的建築家威廉‧李察德‧勒撒比來擔任首任校長。從羅斯金開始到莫里斯所推動的美術工藝理念，到此正式進入了行政階層。這場教育改革反映於行政面，首先我們注意到英國行政體制上的整合。

倫敦向來尚且缺乏民主的地方自治政權，爲了應付人口的增加，在一八八八年根據地方行政法，設置了譬如英格蘭州議會、威爾斯州議會以及首都的倫敦州議會（London County Council）。隨之，制定技術教育法，據此結合成技術教育委員會，於是爲了設計教育的需要，地方政府得以課徵地方稅。許多國立美術學校從一八九○年開始到一九○一年之間成爲市立學校。「中央美術工藝學校」正是在這種氣氛下逐漸形成。

此外，這股教育體制整合過程中，一八八四年成立的「費邊社」對此產生積極影響。當時成爲皇家美術學校校長的克萊恩、莫里斯商會負責人莫里斯都是其中成員。該社創設者西德尼‧韋伯對於美術工藝運動產生共鳴，並且擔任了實質的技術教育委員會主席，活躍於公立建築物的建築、歷史建築物保護的藝術領域。獲得莫里斯、克萊恩推薦的勒撒比在一九九四年成爲美術教育委員會的美術監督官，於是，「中央美術工藝學校」成立的機緣因而成熟。

勒撒比的理念在於透過實踐來學習。這種觀念與今天的技職教育觀念相當接近。他認爲：「今天教育的錯誤在於，高度評價過去的作品而非現在所製作的東西，由此加以訓練。……完全的理解力存在於從事的實踐力。也就因此才要離開過去的作品，向前生產，存在與生存。」這樣的理念與當時以模仿古代大師的美術學院教育有所差異，著重於存在的當下性。這也正是設計理念存在的時代背景。此外，就教育的實踐面而言，他試圖引進了傳統工會的師徒制，他認爲：「我想要說的所要事情是這種想法的擴充，所有教育必須是師徒制，所有師徒制度必須是教育。」這

莫里斯商會製作的屏風由威廉‧莫里斯的助手約翰‧亨利‧達爾設計，村繡部總監梅依‧莫里斯負責監督繡花。屏風裝飾花紋包括：鬱金香、罌粟和秋牡丹是美術工藝運動風格中典型的圖樣。

樣的理念實際上出自於羅斯金與莫里斯所提倡，並且將美術學校制度轉換成工會制度。如何來透過課程來實踐這種理想呢？

在中央美術工藝學校清楚地提出教育的指針，「本校的特別目的在於獎勵將裝飾設計運用產業。」顯然地，建築作為實施這種教育指針的中心概念，其餘領域在於支持這種觀念的實踐。除了建築之外，這裡的學習領域包括描圖、線描、明暗畫法、彩繪玻璃、家具設計、銀製細工、鉛製品、琺瑯以及石工等等。然而這些課程納入正規學校教育體制後，依然必須具備實踐與理論的結合階段。二十世紀初期，終於產生三大領域，建築項目、貴重金屬製作項目、書籍製作工藝等。除了課程之外，勒撒比根據美術工藝運動的原則，購置了觀摩用的美術工藝的卓越作品。在此教書的著名設計師有老一輩的達格拉斯・柯卡勒爾、柯普田＝聖達松、德・摩根，此外則有愛德華・瓊斯頓（E. Johnston, 1872-1944）、埃利克・基爾（E. Gill, 1882-1940）、約翰・馬森（J. H. Mason, 1875-1951）、約翰・法萊（J. Farleigh, 1900-1965）；此外莫里斯的女兒梅依・莫里斯也在此教授刺繡，戰後的一九一九年，則有瓷器設計師多拉・比靈頓（D. Billington, 1890-1968）；此外倫敦地鐵海報設計師多拉・巴蒂（D. Batty, 1900-1966）也都是這裡的名師。

經歷第二次世界大戰的洗禮，這所最富知名的設計學校在一九四八年提出全國性教育廳的資格許可，到了一九六〇才獲得全國性美術設計的資格。一九六六年改名為中央美術設計學校，一九八九年與聖馬丁斯美術學校合併，改名為聖馬丁斯美術設計學院。

約翰・羅斯金與威廉・莫里斯年譜

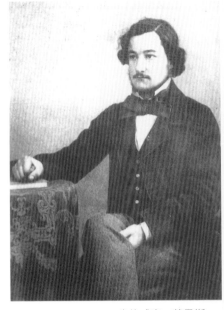

23歲的威廉・莫里斯

一八一九　二月八日羅斯金誕生於倫敦，布朗茲維克區亨特街54
　　　　　號，父親約翰・詹姆斯・羅斯金經營櫻桃、葡萄酒進
　　　　　口公司。母親馬格麗特是他父親的從妹，羅斯金為家
　　　　　中獨子。

一八二三　羅斯金開始寫書信。舉家遷往倫敦南部新住宅第。母
　　　　　親開始讓他接受每天讀聖經的嚴格居家教育。每年隨
　　　　　著父親商用馬車巡迴各地，觀察自然，特別是最早從
　　　　　帕斯湖、湖水地區開始。

一八二六　從這時候開始，羅斯金時常寫作詩歌。

一八三〇　開始印刷若干詩歌，以旅行湖水地區的日記為基礎，
　　　　　寫作兩千餘行詩歌《伊塔里亞特》（Iteriad, or Three
　　　　　Weeks among the Lakes）

一八三一　羅斯金開始習畫。受到礦物吸引，自己製作礦物辭
　　　　　典。

一八三二　羅斯金生日獲贈登載泰納插圖的羅傑斯《義大利》。

180

莫里斯夫人珍・伯登
1865年

一八三三　羅斯金前往瑞士、義大利，目睹嶄新的美好世界。歸
　　　　途在巴黎訪問德美尼克家族。開始在牧師Ｔ・德伊爾
　　　　私塾準備入學考試。牛津大學運動開始。

一八三四　羅斯金對詩歌、繪畫、礦物等領域感到興趣。因爲受
　　　　到Ｊ・Ｒ・魯東的照顧，開始投稿詩歌、評論。
　　　　莫里斯於三月二十四日出生於沃薩姆斯特的埃爾姆之
　　　　家。上有兩位姊姊，分別誕生於一八二九年的艾瑪與
　　　　一八三三年的亨利艾達；長兄誕生於一八二七年，然
　　　　而出生後不久即去世。幼年莫里斯飲用體弱者食品，
　　　　似乎體質虛弱。

一八三六　羅斯金開始準備入學，秋天，進入牛津大學。德美尼
　　　　克家族來訪，羅斯金與其中一位女兒發生戀情，失

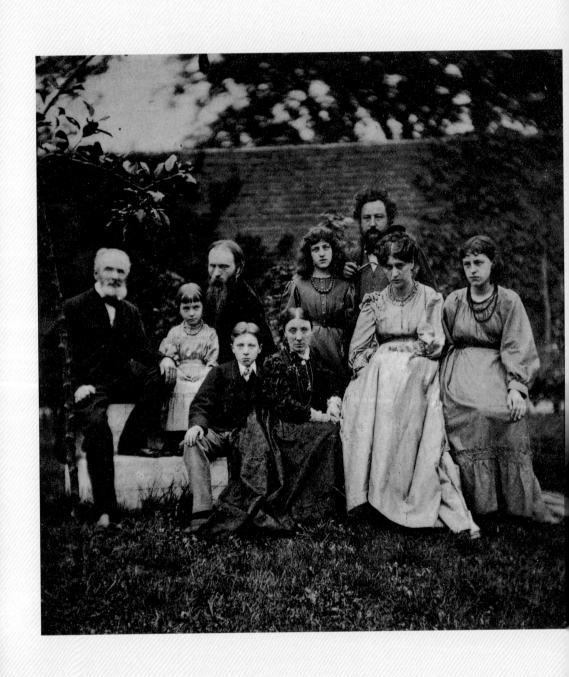

威廉・莫里斯、伯恩・瓊斯與他們的家人　1874年

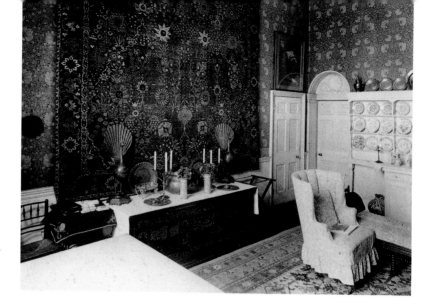

莫里斯居住的柯姆史考
特之家的餐室
1896年

戀。歐文開始刊行《新道德世界之書》，直到一八四
四年爲止。

一八三七　莫里斯弟弟修・史坦利誕生，後爲農場經營者。白金
漢宮完成，維多利亞女王即位。在薩馬塞特之家成立
設計學校。

一八三八　羅斯金參與圖畫論爭。憲章運動開始，持續到一八四
八年。

一八三九　莫里斯弟弟多馬斯連多爾誕生，以後成爲軍人，早
逝。羅斯金三次參選紐迪吉特獎，獲獎；華茲華慈對
他表示推獎之意。

一八四〇　羅斯金爲獲得學位，在科頓指導下廢寢忘食學習，因
爲喀血而延長學位取得，在歐洲大陸療養；對泰納敬
意更爲深刻。莫里斯全家移居艾塞克斯郡的烏德華德
大宅，埃平克森林成爲遊玩場所；弟弟亞沙誕生，往
後爲皇家槍隊連隊長；此時，喜歡閱讀愛華特・史考
特的小說。

一八四一　羅斯金在旅行中不斷繪畫，了解自己創作力的極限，
受到阿爾卑斯山脈所感動，自覺地轉向藝術評論領
域。歸國後，肺結核病再次發作。

一八四二　羅斯金獲得牛津大學學位。歐洲大陸旅行中，思考自

瓦爾薩姆斯特的瓦特宅邸，目前已改建成「威廉・莫里斯」紀念館。

己前途，決定放棄具有前途的聖職人員、企業道路；全家遷居到靠近城市的丹麥之家。莫里斯妹妹伊沙貝拉誕生，以後為英國國教會女子執事；全家在父親陪同下到康塔貝利，受歌德建築之美所感動。

一八四三　羅斯金出版《現代畫家論》第一卷，獲得泰納的致意。

一八四四　莫里斯么弟埃德嘉・埃林誕生，以後於莫里斯商會工作。

一八四五　羅斯金到法國、義大利旅行，生涯中印象最為深刻，研究義大利美術史之中，發現了安傑理科、丁托列特的功績，修正第二卷《現代畫家論》；思考信仰精神與形式之間的矛盾，打破安昔日的習慣。紐曼改信羅馬教會，牛津運動結束。恩格斯出版《英國勞動階層狀況》。

一八四六　莫里斯父親威廉・莫里斯擁有股票，大漲，獲巨利。么妹愛麗絲誕生。羅斯金出版《現代畫家論》第二卷，英國取消穀物條例，出現自由放任、功利主義的全盛時期。

一八四七　羅斯金罹患特殊憂鬱症，雙親認為出於單身，急迫促

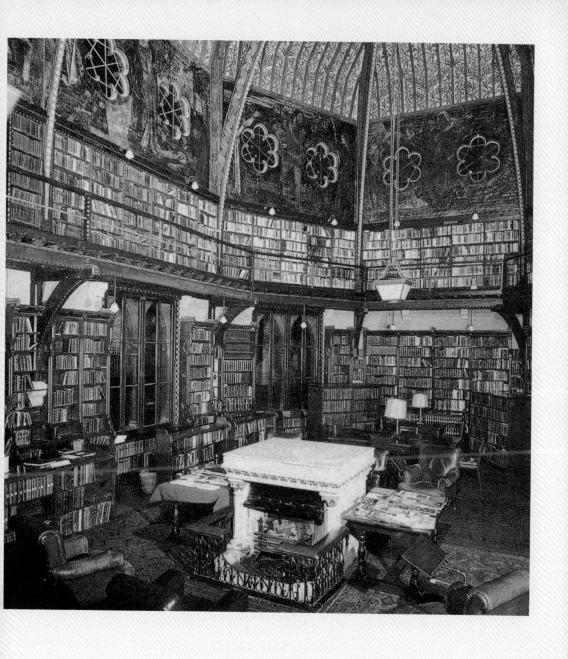

牛津大學聯合討論室（現為圖書室）壁畫及屋頂內裝飾　1857年

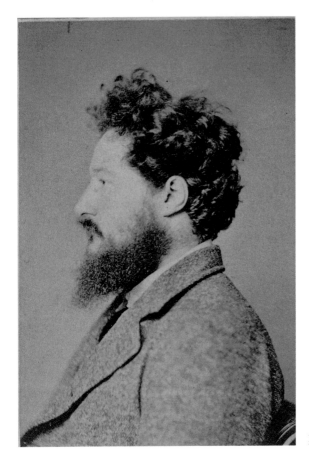

莫里斯肖像　1868-70年

使他與次要戀人埃菲結婚。莫里斯父親威廉以五十歲之年去世。柯爾成立薩馬利美術製作商會。經濟大恐慌。十小時勞動法成立。愛爾蘭發生飢荒。

一八四八　拉斐爾前派集結完成，持續到一八五三年。基督教社會主義運動興起。歐洲大陸爆發二月革命。馬克思、恩格斯發表《共產主義宣言》，密爾出版《經濟學原理》。

一八四九　羅斯金出版《建築七燈》。莫里斯對釣魚有興趣，親近威特夏的自然與先史遺跡。

一八五○　羅斯金與卡萊爾夫妻、帕特摩亞、布勞寧克夫妻交往；對於卡萊爾最爲傾倒，視爲終生之師。莫里斯最敬愛的姊姊與牧師候補人約瑟夫・烏爾特姆結婚。

莫里斯的女兒梅依‧莫里斯刺繡的花朵

莫里斯的女兒梅伊‧莫里斯

一八五一　海德公園舉行第一屆倫敦萬國博覽會，莫里斯家族參
　　　　　訪，對展示內容印象不佳，十一月莫里斯就讀的莫爾
　　　　　帕拉學校發生騷動，年末自動退學。羅斯金出版《威
　　　　　尼斯之石》；在《泰晤士報》上與反拉斐爾前派發生
　　　　　筆論；與密萊交往。

一八五二　運用美術部成立。

一八五三　莫里斯進入牛津埃克塞塔學院，與伯恩‧瓊斯、狄克
　　　　　森、霍克納、弗爾霍德等人相識；感受到牛津運動的
　　　　　餘暉，對歌德藝術投以興趣；喜歡閱讀羅斯金作品，
　　　　　與伯恩‧瓊斯往後都視羅斯金為師。克里米亞戰爭爆
　　　　　發，英國參戰，延續到一八五六年。愛爾蘭大工業博
　　　　　覽會舉行。運用美術部改稱科學美術部。羅斯金《威
　　　　　尼斯之石》第二卷、第三卷出版。F‧D‧莫里斯被驅
　　　　　逐出倫敦大學，基督教社會主義運動頓挫。

一八五四　羅斯金在F‧D‧莫里斯創設的勞動者專科學校授課；
　　　　　與W‧沃德、H‧史凡以及G‧亞連認識；對歌德建築
　　　　　樣式的牛津博物館建築案獲得通過感到高興；收到密

凱爾姆斯柯特莊園室內裝飾　莫里斯設計　1860年

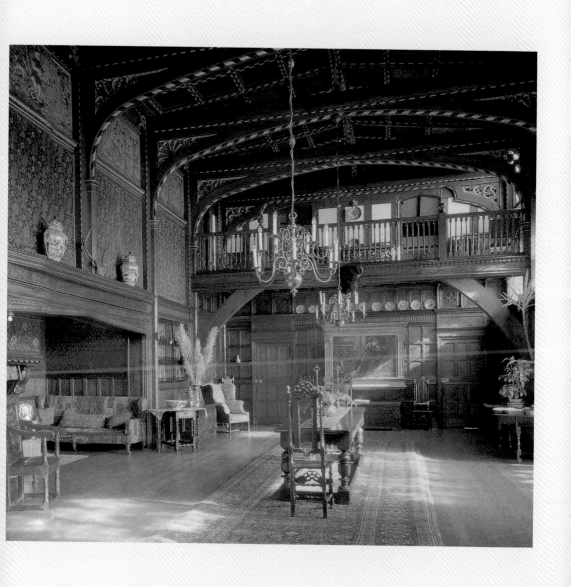

維格特維克莊園客廳　莫里斯設計　1861年

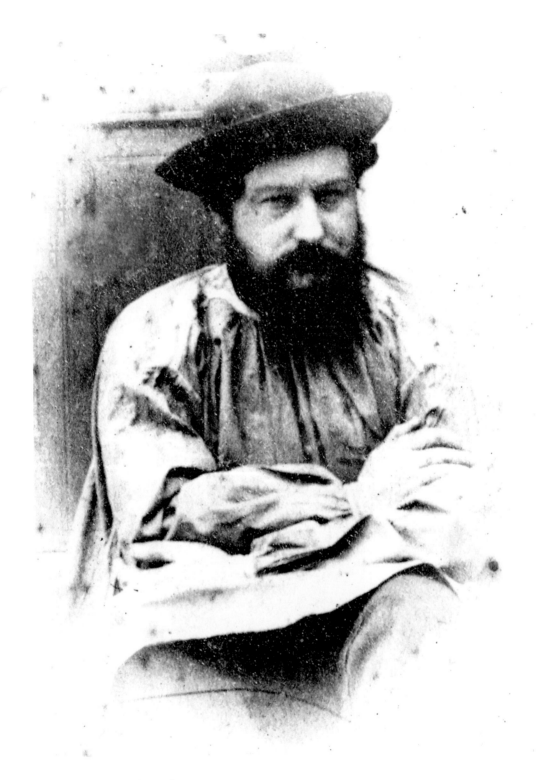

穿工作服的莫里斯　約1870年

瓊斯　**酩酊詩人**
1870年　大英博物館
藏

萊絕交函。莫里斯認識拉斐爾前派與羅塞提；初次訪
問歐洲大陸，在比利時初次接觸勉林、凡‧艾克等佛
朗德爾的繪畫，參訪北法國的亞米安、波維以及盧昂
等代表性歌德建築。

一八五五　羅斯金認識特尼斯、雷頓，開始出版《學院筆記》，
　　　　　直到一八五九年；肺結核一度發作；經濟援助羅塞提
　　　　　的未婚妻；密萊與離婚妻子埃菲結婚。莫里斯寫作最
　　　　　初的詩歌；與伯恩‧瓊斯奔走於文藝雜誌的出版企
　　　　　劃；放棄家族期待的聖職人員志向，決心成為建築
　　　　　師。

一八五六　羅斯金《現代畫家論》第三卷、第四卷出版；《英格
　　　　　蘭之港》（Harbours of England）出版；升高對勞動者
　　　　　教育的關心；旅行歐洲大陸，認識C‧E‧諾頓，歸國
　　　　　後認識伯恩‧瓊斯；泰納遺產問題妥善解決，整理歸

羅塞蒂　**坐平底舟釣魚的莫里斯**
1871年　大英博物館藏

羅塞蒂　**埃姆斯溫泉浴的莫里斯夫妻**　1869年
大英博物館藏

　　屬於國家畫廊收藏的作品。莫里斯在年初創刊《牛津
劍橋雜誌》上投稿，連載系列故事、詩歌；成為史特
里特位於牛津建築事務所弟子，與韋伯認識，大學畢
業；隨史特里特建築事務所移居到倫敦；與羅塞提認
識，在其照顧下居住到紅獅子街十七號；羅斯金來
訪，兩人興奮異常；在羅塞提強烈影響下，決心成為
畫家；開始改裝寄居處所，成為日後商會發展的起
點。

一八五七　羅斯金致力於整理泰納作品，提供牛津大學博物館建
　　　　　築創意，持續到五九年；在曼徹斯特講演《藝術經濟
　　　　　論》（The Political Economy of Art）；出版《草圖要綱》
　　　　　（The Element of Drawing）。莫里斯與伯恩‧瓊斯一同
　　　　　參加牛津大學工會壁畫製作。曼徹斯特舉行英國美術
　　　　　名品博覽會。

一八五八　羅斯金進行有關藝術教育、宗教的講演。莫里斯出版
　　　　　《格韋那維亞的抵抗》（The Defense of Guenevere, etc.）

「紅屋」──紅色之家
（Red House）由莫里斯
與友人韋伯一起合作設
計而成。做為莫里斯的
住家與工坊。
1856〜60年

詩集；與珍妮訂婚。歐文去世，英國直接統治印度。

一八五九　羅斯金在各地講演；出版《兩條道路》（Two
　　　　　Paths）；與父母最後前往瑞士旅行；前往德國，途中
　　　　　批判義大利問題；在建築樣式論爭中，投稿《電信日
　　　　　報》（Daily Telegraph），擁護歌德樣式；與羅斯發生
　　　　　戀情。莫里斯與珍妮・邦登結婚。韋伯設計「紅屋」
　　　　　──紅色之家，隔年正式完成。爆發倫敦建築勞動者
　　　　　爭議。

一八六〇　羅斯金批判政府的設計教育政策；《現代畫家論》第
　　　　　五卷出版；開始連載經濟學批判論文《給這個最後者》
　　　　　（Unto This Last），連載四次後因為引發爭議而中止。
　　　　　莫里斯夫婦遷居「紅屋」──紅色之家。

一八六一　羅斯金將收藏的泰納作品捐贈給牛津、劍橋等大學；
　　　　　對於古代作家的經濟論寄予關心。莫里斯長女珍妮・
　　　　　愛麗絲出生；莫里斯・馬夏爾・霍克納商會創設。於
　　　　　紅獅八號街開設工坊。美國南北戰爭爆發。

位於漢默史密斯（Hammersmith）的凱爾姆斯科特宅邸（Kelmscott House）盥洗室牆
上貼了莫里斯設計的萬壽菊壁紙。

位於牛津街（Oxford Street）
449號的莫里斯公司直營店，
開業直到1917年。

一八六二　羅斯金在國家畫廊工作。《給這個最後者》出版單行
　　　　　版；序文中對於社會改善提出建言。莫里斯次女梅伊
　　　　　出生；商會開始製作壁紙；莫里斯商會出品第二屆倫
　　　　　敦萬國博覽會，獲獎。

一八六三　羅斯金發表中的經濟論評價不佳，四次即行中止；試
　　　　　圖發表反對有關對凱恩斯經濟學觀點的文章，被父親
　　　　　制止；一度計劃建造成其定居於阿爾卑斯山的山中小
　　　　　屋；卡萊爾鼓勵他的經濟論。

一八六四　羅斯金父親以七十九歲高齡去世，繼承龐大遺產；講
　　　　　演《芝麻與蓮花》（Sesame and Lilies）；認識D・D・
　　　　　霍姆的交靈會；與史文班密切交往。共產第一國際創
　　　　　設於倫敦。

一八六五　羅斯金出版《芝麻與蓮花》；開始執筆《阿葛萊亞之

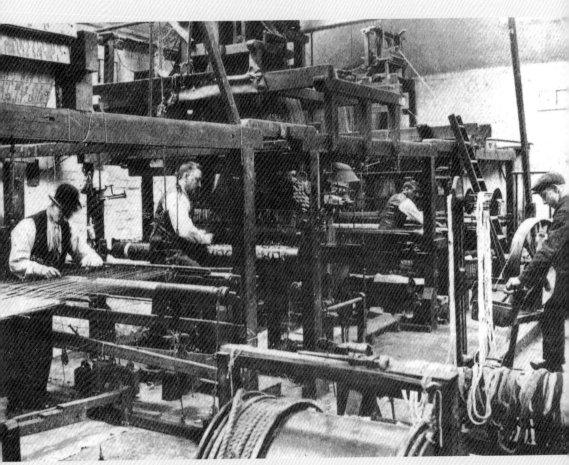

莫里斯商會工作中的手工織布機，於梅頓修道院工廠。

帶》（Cestus of Aglaia）。莫里斯商會搬遷到皇后區26號街。出售紅色之家，搬離，居住於商會樓上。

一八六六　羅斯金刊行《塵土的倫理》（Ethics of the Dust）、《野生橄欖之冠》（The Crown of Wild Olive）；向羅斯求婚，問題紛擾。莫里斯夫妻爲治病，滯留於德國埃姆斯；莫里斯商會爲聖詹姆斯宮盔甲之廳編織紡織品。

一八六七　羅斯金以給土耳其工人T・迪克森書簡形式，發表《時間與浪潮》（Time and Tide by Weare and Tyne）。莫里斯刊行《詹森的一生》（The Life and Death of Jason），確立詩人地位；商會爲維多利亞・阿爾巴博物館的綠色主餐室進行裝飾作業。馬克思《資本論》第一卷出版。

一八六八　羅斯金再次向出院的羅斯求婚，被拒；在塔普林講演〈不可知論的藝術觀〉（往後收錄於《芝麻與蓮花》三講版之第三講）；在社會科學協會，報告社會改良實施政策；活躍於失業對策委員會。莫里斯開始刊行《地上樂園》（The Earthly Paradise），持續到一八七○年，全四卷。英國初次召開勞動者工會全國會議。

一八六九　羅斯金刊行《空中女王》（Queen of the Air），旅行義大利途中發生昏眩症；與H・亨特密切交往；構思威羅那市的行政改革；被推選爲牛津大學美術論史萊德講座的最初教授。

一八七○　羅斯金開始於牛津大學授課；與羅斯關係結束。莫里斯開始製作裝飾原稿。慈善組織化協會創設。普法戰爭開始。狄更斯去世。

一八七一　莫里斯初次旅行愛爾蘭。羅斯金創刊給全英國勞動者

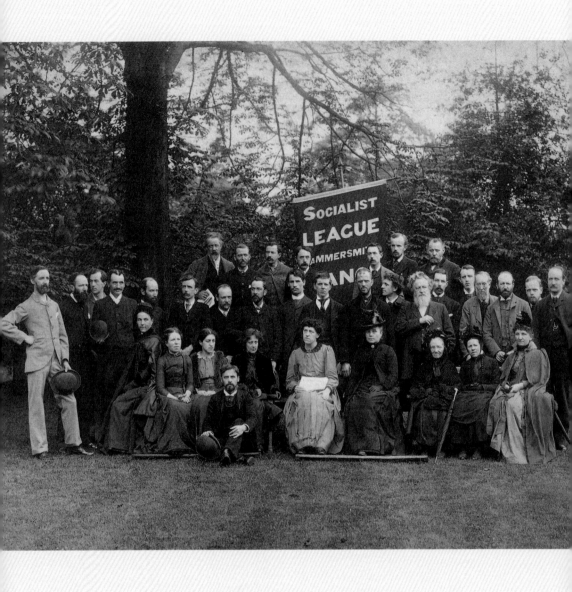

莫里斯一家與社會主義同盟哈瑪史密斯支部成員合影
1885年
維多利亞・亞伯特博物館藏

莫里斯（前排左起第三人）與女兒梅伊‧莫里斯
1893年
維多利亞‧亞伯特博物館藏

階級的書簡系列《霍爾斯・克拉維傑拉》（Fors Clavigera, Letters to the Workmen and Labourers of Great Britain）；開始聖喬治基金會；參加巴黎救濟委員會；持續在牛津大學授課；母親去世；在倫敦一個十字路口實驗道路清掃。皇家刺繡學校設立。

一八七二　羅斯金持續刊行《霍爾斯・克拉維傑拉》；持續在牛津大學授課；移居到湖水區柯尼斯特的布蘭多德；出版早年發表之經濟論述，題名《Munera Pulveris》。莫里斯購得位於倫敦西郊塔那姆・葛林的私人住宅；刊行戲劇《戀愛才是一切》（Love is Enough, etc.）。

一八七三　莫里斯與伯恩・瓊斯初次旅行義大利，對文藝復興藝術感到失望；第二次愛爾蘭旅行。密爾去世。

一八七四　羅斯金在牛津與學生共同造路；嘗試為位於倫敦帕廷頓街貧民家庭設置家庭用茶類小店，持續到七六年；在亞西西研究聖芳濟。莫里斯家人旅行佛朗德爾。

一八七五　羅斯金情人羅斯去世，深受打擊；發表聖喬治會社綱領草案；發表在謝菲爾德建造聖喬治博物館的計劃；刊行《杜卡里翁》（Deucalion,-83）、《佛羅倫斯之晨》（Mornings of Florence,-77）。莫里斯・馬夏爾・霍克納商會改組成莫里斯商會，與霍克納到威爾斯旅行。自由商會創立，住宅改善法成立。經濟不景氣時代來臨。

一八七六　羅斯金的聖喬治博物館開館；《古書選》（Bibliotheca Pastorum）開始刊行，持續到八三年。莫里斯擔任肯金頓宮藝術學校的繪畫審查委員；妻子健康惡化；保加利亞問題，站在自由黨立場開始發表激烈政治立場

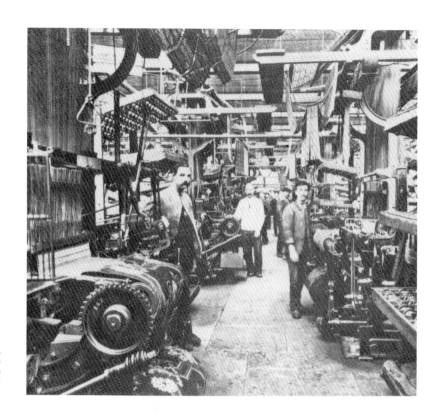

威爾頓．卡巴特工廠，莫里斯商會的「威爾頓機械絨頭地毯」製用的織機（左側）

宣言；參加東方問題協會，成為幹事。

一八七七　羅斯金持續刊行《霍克斯》，第七十九書簡攻擊惠斯勒；夏天，目眩與過度勞動；將聖喬治會社改稱聖喬治工會；刊行《聖馬可的安息》（Saint Mark's Rest）。莫里斯發表〈給英國勞動者〉書函的征討文，反對沒有正義的戰爭；牛津大學詩學教授徵詢聘任，推辭。牛津264街開設商會展示場。進行「裝飾藝術」（The Decorative Art）的公開講演，以後改稱為《小藝術》（The Lesser Arts）；在羅斯金暗示下，設立古建築物保護協會（SPAB）。

一八七八　羅斯金過勞，中止《霍克斯》連載；陷入初次精神分裂狀態；登記聖喬治工會，成為會長；事實上無力於推動工會；惠斯勒與羅斯金發生訴訟；辭去牛津大學講座教授。莫里斯家族旅行義大利；遷居史密斯之家，亦即克姆斯科特之家。

莫里斯商會內部裝飾

一八七九　羅斯金因病不能出席工會第一次總會，由他人代爲宣讀會長報告；曼徹斯特成立最初的羅斯金協會。莫里斯擔任全國自由黨聯盟會計秘書長；在伯明罕講演〈人民的藝術〉。

一八八〇　羅斯金再次執筆《霍克斯》；執筆〈徵稅問答〉、〈小說良否〉；《藝術經濟論》改稱《永遠的喜悅》（A joy for Ever），與《亞米安的聖經》（Bible of Amiens, -85）一起發行。莫里斯脫離自由黨；商會製作聖詹姆斯宮王冠廳的裝飾工作；家族與友人溯泰晤士河進行最初旅行。

一八八一　羅斯金第二次精神症狀發作；執筆會長第二報。莫里斯第二次航行泰晤士河；商會遷移到梅頓修道院區。一八八一年民主聯盟成立。卡萊爾去世。

一八八二　羅斯金發表工會創設宗旨；第三次精神分裂症狀發作；構思自傳。莫里斯活躍於冰島饑荒救濟委員會；刊行《藝術的希望與不安》（Hopes and Fears for Art）。羅塞提去世。馬克馬多等創立世紀工坊（1882-88）。曼徹斯特市美術館設立。

一八八三　羅斯金再次被選爲牛津大學教授，講授開始。莫里斯被選爲埃克塞塔學院的名譽研究員；參加漢德曼領導的馬克思主義團體「民主同盟」，任職於執行部門；仔細閱讀馬克思《資本論》法文譯本，自己宣稱爲社會主義者；在曼徹斯特講演〈藝術、財富與富裕〉；在牛津講演的〈藝術與民主主義〉由羅斯金擔任主持人；莫里斯加入民主聯盟，隔年改名爲社會民主聯盟。馬克馬多出版《鶺鴒的城市教堂》，去世。社會

雷克斯登・路易絲・波
柯克　瑪頓・阿畢的池
塘　1881年　瑪頓・阿
畢為莫里斯的工廠佔地
的理想化景色

主義復活機運到來。

一八八四　羅斯金《霍克斯》刊行結束。莫里斯頻繁在社會民主
　　　　　聯盟機關報《正義》（Justice）投稿，給予財政支援，
　　　　　街頭義賣。社會主義讚美歌第一首刊行，持續到八八
　　　　　年，計有八首；各地街頭講演；因為民主聯盟內部紛
　　　　　擾，莫里斯脫離社會民主聯盟，創設社會主義同盟。
　　　　　藝術同業者工會創設，克萊恩獲選首任會長。

一八八五　羅斯金執筆會長第三報；辭去牛津大學講座教授職
　　　　　務；第四次精神分裂狀態；聖誕節當天接受英國代表
　　　　　性知識階層連署的感謝狀。莫里斯編輯社會主義同盟
　　　　　機關報《共同利益》（Commonwealth），時常投稿，給
　　　　　予資金援助。言論自由擁護集會隔日的審判發生爭
　　　　　鬥，莫里斯一度被拘後釋放，聲名大噪。

一八八六　羅斯金執筆工會會長報告；第五次精神分裂狀態；自

傳《普拉埃特里塔》（Praeterita）第一卷刊行，八七年發行第二卷；精力盡失，不得不結束工會工作。莫里斯在《共同利益》上連載「尚‧波爾之夢」（A Dream of John Ball），持續到八七年，單行本發行於八八年。

一八八七　羅斯金過著醫療生活；與繪畫學生卡斯琳‧奧蘭達發生黃昏戀情。莫里斯持續社會主義宣傳活動；刊行荷馬《奧迪塞》韻文詩；為了「血腥週日」彈壓殉難青年寫作〈死亡之歌〉；寫作劇本《桌子翻倒，或稱為圍巾甦醒》（The Table Turned, or Nupkins Awakened:Socialist Interlude），秋天上演。

一八八八　羅斯金最後旅行歐洲大陸，在米蘭向卡斯琳求婚，週遭強烈反對；歲末在巴黎激烈發病，歸國。

一八八九　羅斯金在普蘭多德再次發病，思索無法集中。莫里斯參加英國代表團，出席巴黎的社會主義會議；刊行《群山之根》（The Roots of the Mountains）。

一八九〇　莫里斯在《共同利益》上連載「烏托邦書簡」（News froms Nomhere, etc.）；因為無政府主義派奪得同盟主導權，莫里斯脫離社會主義同盟，哈瑪史密斯社會主義協會成立；創設裝飾印刷社柯姆史考特印刷出版社，發表《閃爍平原的故事》（The Story of the Glittering Plain），隔年由出版社印行。維多利亞街設置伯明罕設計學校分校。聖喬治博物館遷移到謝菲爾德市內的米亞斯堡公園。愛爾蘭國立博物館成立。

一八九一　莫里斯春天罹患大病；莫里斯的柯姆史考特出版社刊行《社會主義書簡》、《路邊之詩》（Poems by the Way）；馬克梅松的《北歐傳說文庫》（The Saga

霍倫特公園一號房屋階
梯設計

Library）第一卷刊行，全五卷，持續到一八九五年；
在女兒珍妮陪同下，旅行北法。

一八九二　莫里斯為羅斯金寫作之《威尼斯之石》〈歌特的性質〉
一章以裝飾印刷出版，並為寫序。特尼森去世，桂冠
詩人頭銜由詩人波斯頓繼承，被拒。莫里斯被選為藝
術同業工會會長。

一八九三　莫里斯與巴克斯共著《社會主義——其成長與歸趨》
（Socialism, Its Growth and Outcome）刊行；與漢特曼
以及G・B・約翰共同起草「英格蘭社會主義者共同宣

言」。《工坊》創刊。獨立勞工黨成立。

一八九四　莫里斯出版《世界彼岸的森林》（The Wood beyond the World）出版；母親去世；在《正義》發表〈我成為社會主義者的經過〉；莫里斯出品布魯塞爾第一屆「自由美學」展覽。

一八九五　莫里斯到法國進行區域旅行。恩格斯去世。

一八九六　莫里斯到挪威治療疾病。格拉斯歌派出品美術工藝展覽會。中央美術工藝學校創設。姆特吉歐滯留倫敦到一九〇三年。十月三日莫里斯去世於自宅，埋葬於柯姆史考特教堂墓地。邊沁繼承商會。死後出版的著作有《世界末端之泉》（The Well at the World's End）、《分隔海的故事》（The Story of the Sundering Flood）。伯恩・瓊斯去世於一八九八年，莫里斯夫人去世於一九一四年，韋伯去世於一九一五年。

一八九九　羅斯金生日，各界給予慶祝賀詞；美國人Ｗ・威爾瑪在牛津設立羅斯金學院。

一九〇〇　一月二十日羅斯金因為支氣管炎而去世於普蘭多德自宅，依據遺言埋葬於柯尼斯頓教會墓地。

國家圖書館出版品預行編目資料

威廉・莫里斯：近代美術工藝運動推動者＝
Wiliam Morris／潘襎 著--
初版. -- 臺北市：藝術家，2008〔民97〕
面；17×23公分.--（世界名畫家全集）

ISBN 978-986-7034-81-6（平裝）

1. 莫里斯（Morris, William, 1834-1896）
2. 藝術評論 3. 藝術家 4. 傳記 5. 英國

909.941 　　　　　　　　　　97003993

世界名畫家全集
莫里斯 **Wiliam Morris**
何政廣／主編　　　潘襎／著

發行人　何政廣
主　編　王庭玫
編　輯　王雅玲・謝汝萱
美　編　李宜芳
出版者　藝術家出版社
　　　　台北市重慶南路一段147號6樓
　　　　TEL：（02）2371-9692～3
　　　　FAX：（02）2331-7096
　　　　郵政劃撥：01044798 藝術家雜誌社帳戶

總經銷　時報文化出版企業股份有限公司
　　　　台北縣中和市連城路134巷10號
　　　　TEL：（02）2306-6842
南部區域代理　台南市西門路一段223巷10弄26號
　　　　TEL：（06）261-7268
　　　　FAX：（06）263-7698
製版印刷　欣佑彩色製版印刷股份有限公司
初　版　2008年4月
定　價　新臺幣480元

ISBN 978-986-7034-81-6（平裝）

法律顧問　蕭雄淋
版權所有・不准翻印
行政院新聞局出版事業登記證局版台業字第1749號